U0102973

传统中国画技法详解

# 小写意花鸟画教程

皇甫秉钧 著

（上册）

安徽美术出版社

全国百佳图书出版单位

图书在版编目（CIP）数据

小写意花鸟画教程.上册/栾国新主编；皇甫秉钧
著.—合肥：安徽美术出版社，2012.7（2023.6重印）
（传统中国画技法详解）
ISBN 978-7-5398-3685-0

I.①小…　Ⅱ.①栾…②皇…　Ⅲ.①写意画：花鸟
画—国画技法—教材　Ⅳ.①J212.27

中国版本图书馆CIP数据核字（2012）第144152号

安徽美术出版社驻北京编辑部出品
项目总负责人：马涛 18612660689

出 版 人：王训海
选题策划：马　涛
主 　 编：惠 军　栾国新
责任编辑：马　涛
责任校对：司开江
校 　 对：安晓利　陶艳柯
责任印制：欧阳卫东

传统中国画技法详解·小写意花鸟画教程（上册）　　皇甫秉钧 著
Chuantong Zhongguohua Jifa Xiangjie · Xiaoxieyi Huaniaohua Jiaocheng （Shangce）

出版发行：时代出版传媒股份有限公司
　　　　　安徽美术出版社（http://www.ahmscbs.com）
社　　址：合肥市政务文化新区翡翠路1118号出版传媒广场14层
邮政编码：230071
营 销 部：0551-3533604（省内）　　0551-3533607（省外）
经　　销：全国新华书店
制　　版：天津市锐彩数码分色技术有限公司
印　　刷：北京佳明伟业印务有限公司
开　　本：889 mm×1194 mm　1/16
印　　张：5.75
版　　次：2013年1月第1版　2023年6月第16次印刷
书　　号：ISBN 978-7-5398-3685-0
定　　价：48.00元

* 如发现印装质量问题，请与我社营销部联系调换。
* 版权所有·侵权必究
* 本社法律顾问：安徽承义律师事务所孙卫东律师

# 目录

# 中国画概述

中国画是中华民族特有的一种艺术形式。由于地域、民族气质、民族文化的不同，在长期的历史发展中形成了中国人特有的审美习惯与标准，即观察方法、绘画工具、材料、表现方法及色彩运用等都不同于西方。中国画带有强烈的民族色彩，是中国的国粹之一，是世界艺术宝库中的一颗灿烂的明珠。

在数千年的绘画历史中，涌现出了许多杰出的画家，他们承前启后，不断开拓，不断创新，创造出了许多具有我国独特民族气质和民族传统的绘画艺术。

中国画是现实主义和浪漫主义相结合的艺术，其表现方法既要客观真实地反映丰富多彩的大千世界，又要主观大胆地加以取舍，以夸张的艺术手法，独特的观察意识、方法来表现大自然物象的本质。中国画不是大自然的简单再现，而是要达到"以形写神"和"遗形取神"的艺术境地。

中国画主要是以墨代色、以线为主，点、面结合是中国画主要的造型手段。通过"笔墨"的变化，使自然物象的质感、神情在粗细、轻重、简明及有节奏的线条组织中和深浅、虚实的墨、色配合下表现出来，画面的内在神韵、风格、情感充分体现在画的特点和形式美中。

中国画可以突破时空的限制，采用"三远法""散点透视"的特殊构图方法，将不同内容反映在同一画面中。计白当黑，以少胜多，使主题更鲜明、更突出。

中国画与中国书法是同源的。中国画来源于中国书法，以书入画，以诗题画，使诗、书、画、印有机结合在一起，成为中国特有的民族绘画风格。

中国画从内容题材上分为人物画、山水画、花鸟画等；从画幅形式上分，有壁画、立轴、横披、册页、手卷、扇面等；从绘画技法上分，有工笔画（白描、界画、金壁）、写意画（大写意、小写意、兼工带写、指画）等。

中国花鸟画的萌芽时期是在4 000年前的新石器时代，如在彩色陶器上有各种图案花纹。正式的绘画何时形成尚无定论，不过根据历史记载可以看出，魏晋南北朝时期，花鸟画已初步形成，至唐代花鸟画才正式发展成为独立的画科，有了擅画花鸟的名家，如薛稷、刁光胤、边鸾、滕昌佑等。这一时期的花鸟画较工细、写实，为后来的花鸟画开创了新的途径。五代时期的花鸟画继承了唐代的传统，而又有了新的发展和突破。黄筌和徐熙两人的花鸟画，在表现方法和风格上成为我国古代花鸟画的两个主流。他们在花鸟画方面取得的成就，标志着花鸟画的发展已经成熟。黄筌创"勾勒法"，徐熙创直接用墨色点画成型的"没骨法"。徐、黄二人的花鸟画对后代花鸟画的发展有着深远的影响。

宋代是花鸟画繁荣昌盛的时期，当时分为院体画和文人画两大流派，院体派的花鸟画基本上是继承徐熙、黄筌的画风，代表人物有黄居、徐崇嗣、赵昌、崔白、赵佶等。文同和苏轼为文人画的发展打下了基础，他们都是画竹的高手，主张将文学和绘画结合起来。梅、兰、竹、菊常为文人的绘画题材，因而"四君子"开始盛行。

元代的绘画艺术发生了重大的变化，绘画创作追求"写意画"，以笔情墨趣抒发感情，将诗书画进一步结合，花鸟画也变得简洁、潇洒。元代具有代表性的画家有赵孟頫、柯九思、王渊、吴镇、倪瓒、王冕等。其中赵孟頫最为突出，他以简洁、潇洒的画风改变了宋代画工整、陈旧的面貌，并提出"书画同源"理论。

到了明代，绘画风格多样，既有工细派又有写意派，水墨写意日益盛行。此时恢复了宋代的"画院"，"工细派"有宗黄筌的边文进、吕纪等，宗徐熙的有孙克弘、李辰等。而写意派又分为院体写意派（以林良为代表）和文人写意派，文人派以徐渭、陈道夫为代表，其特点是笔墨较潇洒，点染随意，不求形似，无呆板造作之笔；当时梅兰竹菊画盛行，另有以周之冕为首的"勾花点叶"派，画法介于工、写之间，着色鲜丽明快；再有陈洪绶发展了宋人勾勒法，大胆夸张，标新立异，对后人有较大的影响。

清朝时的绘画，模仿之风盛行，但花鸟画还是有较大发展，代表人物有石涛、八大山人。他们敢于突破传统，自立面貌，并提出"借古开今""笔墨当随时代"的主张，对以后的写意画影响极大。恽南田的花鸟画既重视写生，又不忘继承传统，用色清丽秀润，进一步发展了"没骨法"。清中期的扬州八怪，他们继承了徐渭、陈淳、石涛、八大山人的画风，又不受他们笔墨的拘束，进一步抒发个性，探索创新，创立了他们各自独特的画风。清末又有众多花鸟画家，如虚谷、任薰、任熊、任伯年、赵之谦、吴昌硕等，他们被称为"海派"。

## 中国花鸟画基本笔墨技法

这里所谓的"笔墨"不是指绘画中使用的笔墨，它是指一种艺术语言，是说用笔要有法度，要见笔力；用墨要有变化，要画出墨彩。只有笔墨有机结合，才能使表现的物象形神兼备。

笔墨的运用是学好国画的基本功之一，是国画技法的基础。

## 一、笔和笔法

初学绘画执笔一定要正确。作画执笔比写字执笔要灵活多变，如笔杆可直、可横，笔锋可顺行也可逆行，要做到近实远虚，并根据画幅大小使指、腕、肘、臂互相配合，运用自如。画写意画执笔一般在笔杆中部，画幅越大则握笔杆位置越高。

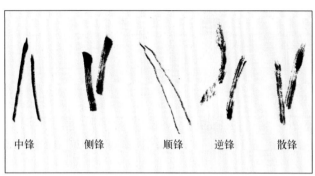

中锋　　侧锋　　顺锋　　逆锋　　散锋

笔锋

1.笔锋：笔锋运用有中锋、侧锋、逆锋、散锋（开花笔）、拖锋、卧锋等。中锋是指笔锋在运行中笔尖在所画墨线中间，效果圆润光滑；侧锋，笔杆稍斜，行笔时笔尖在所画墨线一侧，效果苍涩、多变化；逆锋是指笔锋逆行，效果毛涩、苍郁；散锋，是运笔前将笔锋在盘内或纸上捻开成多锋状，适于表现粗糙的树干和石头。拖锋和卧锋都是横卧着纸，区别在于运笔方向不同。拖笔使笔杆倒向笔要运行的方向，然后向前运笔，笔锋顺力而行。此法所画线条流畅，适于表现水纹、柳条等。卧笔的运笔方向和笔杆倒卧的方向呈丁字形，全锋横卧着纸，能表现较宽的线条(也可称面)，适于表现花、叶、粗竹竿等。

2.笔法：常用的笔法包括勾、皴、擦、点、染等。

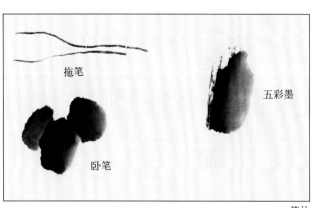

拖笔

卧笔

五彩墨

笔法

a.勾法：勾线是中国画形式美的重要手段，是以线造型的重要基础，勾有楷勾和草勾之分。楷勾线条均匀、工整，工笔画用楷勾；草勾以侧锋为主，中侧锋并用，勾线含蓄多变，同时结合皴、擦、点、染表现物象，写意画多用草勾。

勾　　皴　　擦、点　　染

笔法

b.点法：点的扩大即为面，所以点也是写意画的主要表现手段。点常与勾结合，点线面相互生发。点在画面中的应用是多样的，有直点与横点、圆点与方点、聚锋点与散锋点、藏锋点与露锋点等，有些点法又与运笔的动作相结合，有揉点、捻点、戳点等。

c.皴法：皴是勾的补充，以增强物象的质感和体积感，皴要见笔。皴有线皴、面皴、点皴。可先勾后皴，亦可边勾边皴、连勾代皴一次完成。皴时以侧锋、散锋、逆锋居多。

d.擦法：擦是补皴之不足，进一步增强所画物象的质感、体积感、厚重感；擦一般用毛笔的根部，墨不论深浅水分都要少些，笔干些，这样出来的效果才能毛涩。擦不要求见"笔"。

e.染法：染是最后一道工序，以补勾、皴、擦、点之不足。染可增强气氛、统一效果。染法有积染和分染、干染和湿染之分。积染是由浅到深分多次染；分染多用于工笔画，可以起到凹凸和分层次的作用。干染即见"笔"的染法，湿染可不见"笔"。

## 二、墨和墨法

1.这里的"墨"是指墨色的浓、淡、干、湿变化，中国画有"五墨""六彩"之说。五墨是指墨色的焦、浓、重、淡、清。

a.焦墨：把研好的墨或墨汁经过挥发(不能干透)再用来作画。

b.浓墨：研成一定浓度的墨或原汁书画墨汁，不另加水，即为浓墨。

c.重墨：对淡墨而言，在浓墨中加入一定量的水，使墨色比淡墨黑一些，即为重墨。

d.淡墨：在重墨基础上，再加一定量的水，使墨色成灰色，即为淡墨。

e.清墨：在淡墨中加入一定量的水，使墨成浅灰色，即为清墨。

2.六彩：即黑白、干湿、浓淡。中国画以墨为主色，纸底为白色。白是绝对的虚，画面中的白经过处理可以变成天空、云、雪、水、雾等，计白当黑。

干湿是笔含水分的多少，浓淡是色阶。从"五墨""六彩"中可见墨色不仅是浓淡变化，更重要的是干湿变化。不论重墨、淡墨都应有干湿变化，干墨、湿墨都应有浓淡变化。

墨色的变化除与笔中含水的多少有关外，与行笔的快慢、纸的性能都有直接的关系。

3.墨法：有蘸墨法、破墨法、泼墨法、积墨法等。

a.蘸墨法：一支笔分别蘸两种以上的墨色或颜色。如笔尖蘸清水或淡墨后，笔尖蘸浓墨侧锋用笔，使墨痕由浓到淡变化；或以中锋画，则起笔墨色重，到收笔时逐渐变淡。

b.破墨法：打破原有墨色的效果形成新的效果。在第一遍墨未干时上第二层墨，可以浓破淡，也可以淡破浓、墨破色、色破墨等。

c.泼墨法：是指一次性用墨。使墨色酣畅淋漓且有浓、淡、干、湿变化(还有泼色法)。

d.积墨法：是指多次用墨。一般由淡到浓，干湿墨互相叠积。其方法是待第一遍墨干后，再上第二遍墨，用笔也不可和第一遍笔触完全重合。

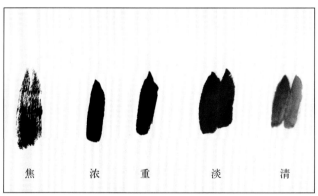

焦　浓　重　淡　清

墨法

# 中国花鸟画常用工具

中国画使用的主要工具是笔、墨、纸、色、砚。它们是形成中国画的重要因素。

## 一、笔

毛笔从材料上分为三大类：软毫笔、硬毫笔、兼毫笔。

1.软毫笔：以羊毫为主要原料(也有用鸡毫做的)，特点是柔软、含水量多，墨色变化丰富。

2.硬毫笔：以狼毫为主要原料，还有獾毫、鬃毫等，笔锋弹性好，含水量较少。

3.兼毫笔：以软毫和硬毫两种材料制成，笔锋刚柔兼备，含水量适中。

以上三种笔均有大小、长短、粗细之分，在具体作画时，要根据所画物象、个人习惯采用不同的毛笔。写意画一般用大些的笔为好。

特别是画大画时，用笔过小，笔墨会乏味。在绘画实践中要了解各种笔的性能，长期练习，才能运用自如。初学者各种类型的笔均可备几只，如大兰竹、大提斗、点梅笔、大白云、小白云等。

## 二、墨

我国治墨历史悠久，做工考究，墨是中国画的主要材料。墨分为油烟墨、松烟墨。

1.松烟墨：是用松油制成，墨黑，但在泼墨时则灰暗无光，适合书法用。

2.油烟墨：是用桐油制成，墨黑加入水后，墨色变化丰富，适合作画用。

## 三、纸

宣纸有生宣、熟宣之分。生宣吸水性强、易渗化，适合作写意画；熟宣是对生宣纸的再加工，不吸水、不渗化，适合作工笔画。优质宣纸的棉性好、洁白、细润，纸质柔韧为上乘。

宣纸的种类按选料分，有棉料、皮料、草料；按尺寸分，有四尺宣、五尺宣、六尺宣、丈二宣等；按纸的厚度分，有单宣、夹宣、三层夹宣等。

## 四、砚

砚的种类很多，端砚、歙砚、洮砚、澄泥砚是我国四大名砚。砚的规格形状各异，有大小、方圆、深浅之分，作写意画砚要大些、池要深些为好。

## 五、颜色

中国画颜料主要分为植物色（透明）和矿物色（不透明）两类。植物色有花青、藤黄、曙红、胭脂、酞青蓝等；矿物色有石青、石绿、赭石、朱砂、酞白等。石青可分为头青、二青、三青、四青；石绿可分为头绿、二绿、三绿、四绿。头青、头绿色最深，后依次变浅。白粉有锌白、铅粉、蛤粉。蛤粉不变色，铅粉时间长了易变黑，锌白既白又不变色。

作画时还需要一些辅助工具，如笔洗（盛清水用）、笔帘（卷笔用，不易伤笔锋，携带方便）、镇尺(作画时可使纸面展平)、画毡（作画时垫在纸下，将宣纸托起，因生纸着墨后易渗化到纸背粘在画案上影响画的效果）、色碟（最好用较大的白色碟）。

# 调 色 表

| | 花青 | 藤黄 | 赭石 | 墨 | 胭脂 | 洋红 | 硃磦 | 朱砂 | 石青 | 石绿 | 粉 |
|---|---|---|---|---|---|---|---|---|---|---|---|
| 草绿 | 5 | 5 | | | | | | | | | |
| 老绿 | 6 | 4 | | | | | | | | | |
| 嫩绿 | 3 | 7 | | | | | | | | | |
| 芽绿 | 2 | 8 | | | | | | | | | |
| 墨绿 | 3 | 4 | | 3 | | | | | | | |
| 苍绿 | 4 | 5 | 1 | | | | | | | | |
| 新绿 | | 5 | | | | | | | | 5 | |
| 油绿 | 5 | 4 | | 1 | | | | | | | |
| 浓翠 | | | | | | | | | 5 | 5 | |
| 秋香色 | 4 | 4 | 2 | | | | | | | | |
| 金红 | | 5 | | | | | 5 | | | | |
| 肉红 | | | 4 | | 1 | 1 | | | | | 4 |
| 银红 | | | | | 2 | 4 | | | | | 4 |
| 殷红 | | | | | 2 | 2 | | 6 | | | |
| 粉红 | | | | | | 4 | | | | | 6 |
| 橘红 | | 1 | | | | | 5 | 4 | | | |
| 土红 | | | | 5 | | | | 5 | | | |
| 老红 | | | 4 | | | | | 6 | | | |
| 金黄 | | 7 | | | | | 3 | | | | |
| 苍黄 | 1 | 4 | 5 | | | | | | | | |
| 土黄 | | 5 | | 5 | | | | | | | |
| 檀香色 | | 4 | 5 | 1 | | | | | | | |
| 鹅黄 | | 9 | | | | | 1 | | | | |
| 墨赭 | | | 7 | 3 | | | | | | | |
| 赭黄 | | 8 | 2 | | | | | | | | |
| 藕合 | 2 | | | | 3 | 3 | | | | | 2 |
| 青莲 | 2 | | | | 4 | 4 | | | | | |
| 深紫 | 4 | | | | 1 | 5 | | | | | |
| 酱色 | | 5 | | 3 | 1 | 1 | | | | | |
| 紫酱 | 1 | | | 4 | | 5 | | | | | |
| 青灰 | 4 | | | 4 | | | | | | | 2 |
| 铁灰 | 2 | | | 6 | | | | | | | 2 |
| 墨青 | 6 | | | 4 | | | | | | | |
| 茶褐 | | | 5 | | | | | | 5 | | |
| 淡灰 | | | | 5 | | | | | | | 5 |

# 梅花画法

梅花，落叶乔木，初春开花，先开花后长叶，老干苍劲如铁，细枝挺拔刚健。花有单瓣、复瓣之分。画梅花一般多画单瓣花，有红、粉、白、黄、绿等多种颜色。梅花性寒，在众多花卉中，它率先开花，给人以坚贞、高洁之感，历代文人多歌颂它，画也多描绘它，被誉为"四君子"之首。宋代诗人林逋曾写道："众芳摇落独暄妍，占尽风情向小园。疏影横斜水清浅，暗香浮动月黄昏。"梅花在花鸟画中是以枝干为主的花卉，画梅花主要把枝干画好，花较易画，画枝干的重点要放在用笔和穿插上。

## 一、梅花点法

用中羊毫笔在水中浸透，先蘸淡色至笔根，笔尖再蘸重色，然后将笔在空盘中调整一下，采用回锋入笔。花瓣要点圆，笔中水分要略大一些；花苞用色可重些；点出的花瓣要有浓淡变化，五瓣中先点哪一瓣都可以，但中心要留出空白，以备点蕊用。花与花组合时可前浓后淡，也可前淡后浓，要有虚实变化，花和花之间要相互掩映，聚散有致。

梅花点丑法

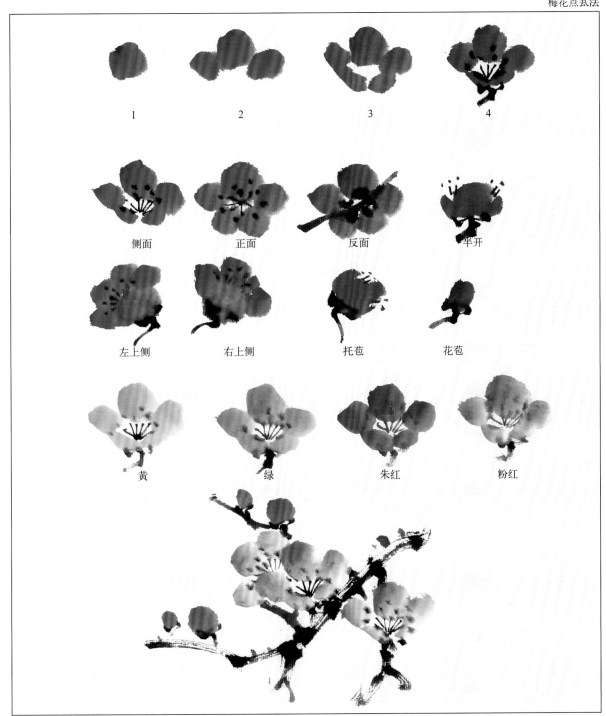

1　2　3　4

侧面　正面　反面　半开

左上侧　右上侧　托苞　花苞

黄　绿　朱红　粉红

## 二、梅花草勾法

勾线以草书入画，不可太工整，中侧锋并用，线条要枯一些，墨要淡一些。勾花多用于白花，亦可先勾线，后填色。

## 三、点蕊

梅花为黄蕊，但画时可变色，蕊和花颜色的反差要大一些。例如：浅色花可用墨加胭脂点，点蕊时用笔要有力度，蕊头不一定要点在蕊丝上，可随意一些，意到即可。

## 四、点花蒂

点花蒂一般用重墨，要似着非着、若实若离，不可过实，要见笔触，要连贯，重在"意"上，用"八"字形、"小"字形均可。

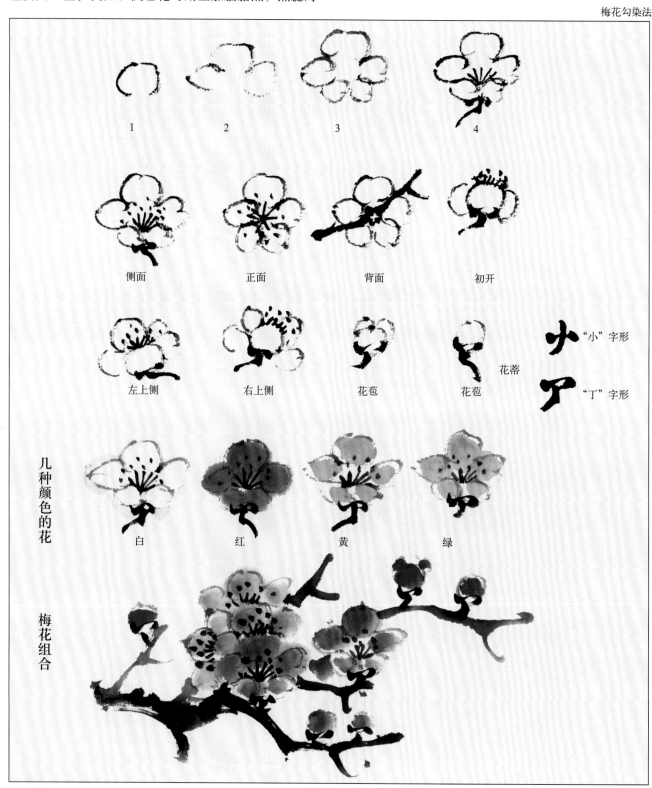

1　2　3　4

侧面　正面　背面　初开

左上侧　右上侧　花苞　花苞　花蒂

"小"字形

"丁"字形

几种颜色的花

白　红　黄　绿

梅花组合

## 五、梅花枝干画法

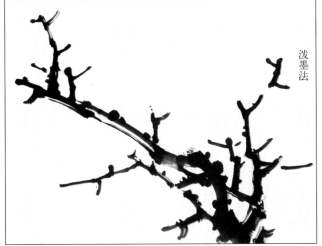

泼墨法

**泼墨画梅枝**是画枝干最基础的方法。效果一次完成。笔先蘸清水再蘸墨调成灰色，笔尖再蘸重墨；笔稍加以调整，多用侧锋画主干，行笔时要快慢结合，适当顿挫。要画出墨的浓、淡、干、湿变化，不足部分可通过补笔、点苔、填色补足。不可重笔，要画出苍劲如铁的感觉。

画中的小枝条要中侧锋并用，墨稍重，以同样的方法画出，要有挺拔的效果。枝干的穿插要注意粗细、疏密的变化，中小枝干围绕主干进行，不可太松散。

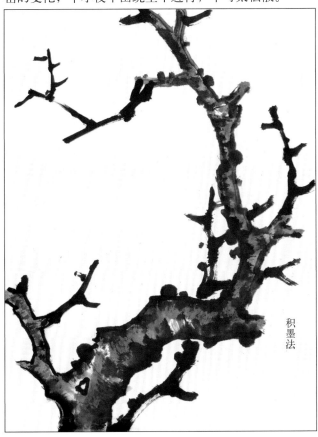

积墨法

**积墨画枝干**是指两道以上的用墨方法。一般第一道墨较淡，待干后进行第二道的勾勒。第二道墨略重些，形成两道墨统一的效果。

如：先以淡墨（水分可大些）画枝干，干后用硬毫笔进行勾勒，中侧锋并用，可时勾时皴，亦可先勾后皴。墨线要灵活，可勾在墨之内，也可勾在墨之外。

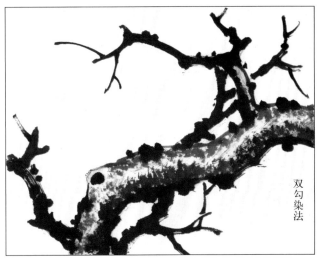

双勾染法

**勾勒画枝干**是以线条为主要手段的画法。写意花鸟画的勾勒一般将勾和皴相结合，可草勾，也可与楷勾结合。勾时要见"笔"，中侧锋并用，勾线要枯一些，不可太光滑。干后以淡赭渲染，勾线不理想处可点苔破之。不论哪种枝干画法，中小枝干都可以和泼墨画法结合。

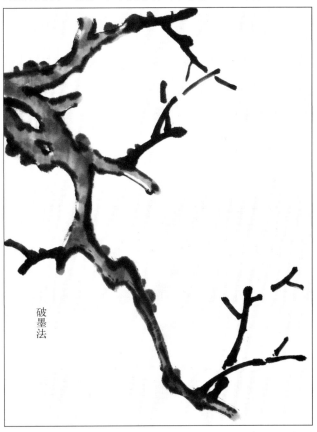

破墨法

**破墨画枝干**是在泼墨基础上的二次用墨方法。破墨分为浓破淡、淡破浓、墨破水等。例如：先用淡墨画第一层枝干，趁湿用重墨中侧锋并用勾在淡墨上，形成浓淡的相互渗化。勾时不要死板地顺着淡墨边缘勾，有的可在淡墨内，有的可在淡墨外，形成墨线的笔法趣味。

**梅花创作步骤**

1.先将主干画出，需画花处，适当留出一两处空白，接着再将中小枝干画出。注意，中小枝干不要画得太多。加花后还可再加中小枝干。

2.画花，花要有浓淡、聚散变化。

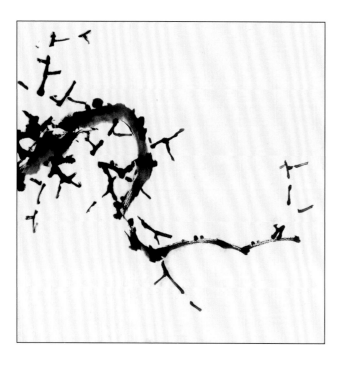

3.收拾。需要时可加枝、加花，或根据需要加鸟渲染，最后题款、盖章，一幅梅花画即告完成。

**作品欣赏**

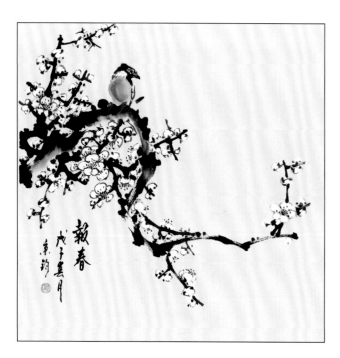

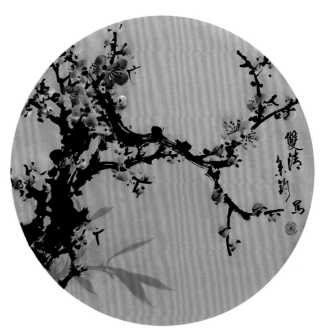

双清 直径45 cm

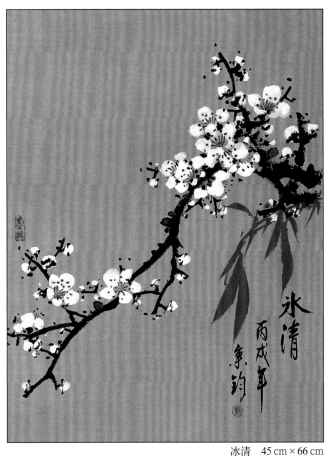

冰清　45 cm×66 cm

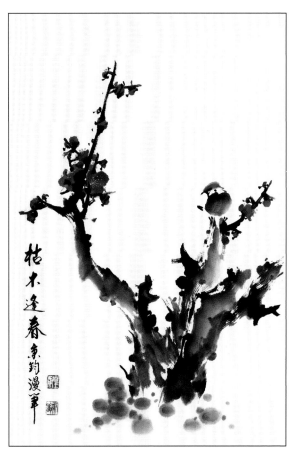

枯木逢春　45 cm×66 cm

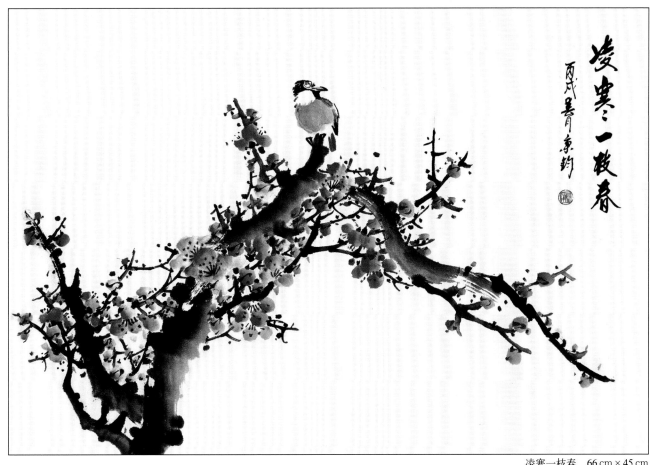

凌寒一枝春　66 cm×45 cm

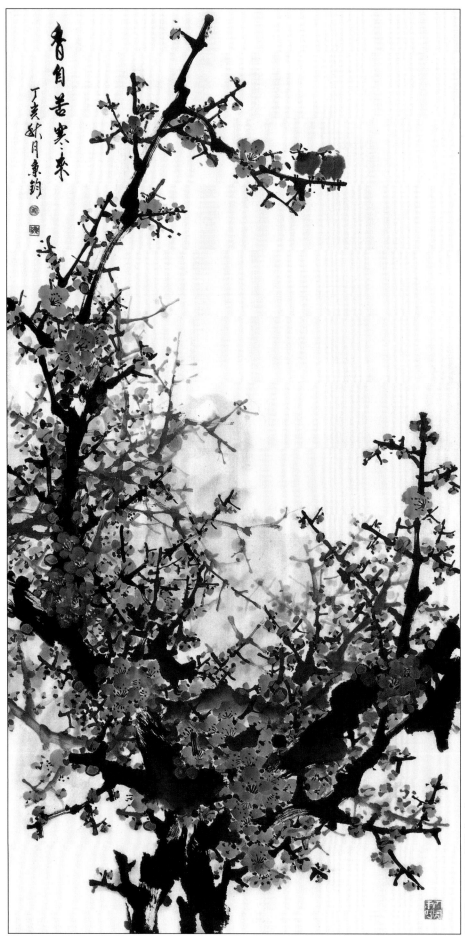

香自苦寒来　66 cm × 132 cm

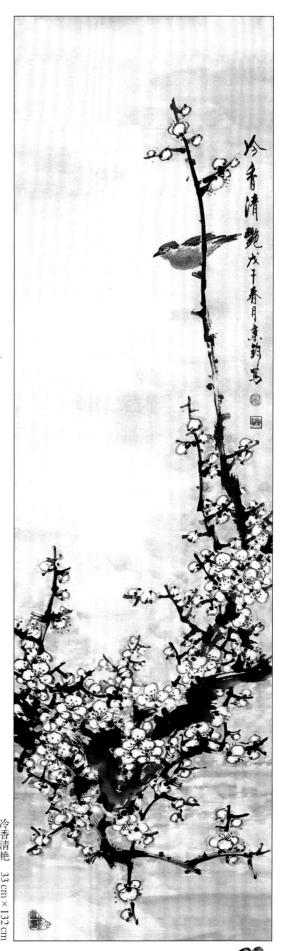

## 雪梅画法

先以浓墨画枝干，用笔要枯一些，花不要画得太多，然后用大笔、淡墨烘染枝干上的积雪。不必普遍染，如正在下雪，可弹些白粉来表现。

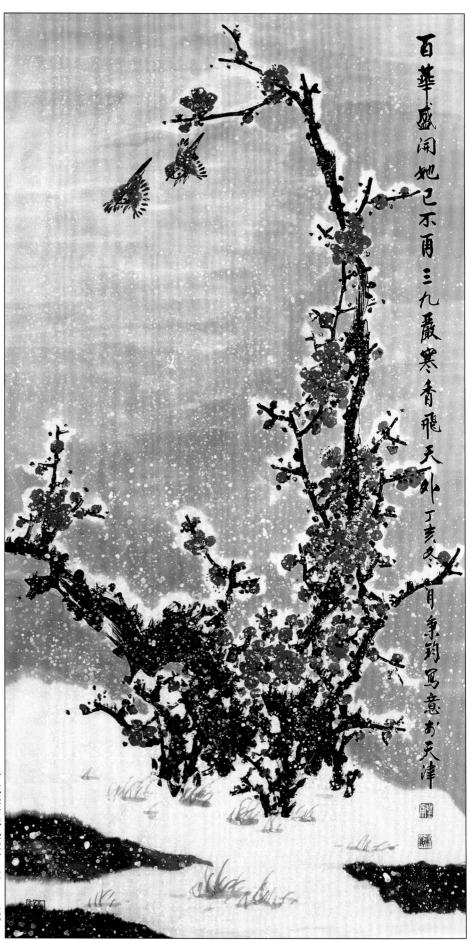

百华盛开她已不再 三九严寒香飛天外 丁亥冬月焦纲写意于天津

百花盛开她已不再 66cm×132cm

# 兰花画法

兰花，草本花卉，丛生，其叶细长，从松茎抽出，四季常青。不同品种，叶有长短、宽窄的不同，春天开花者为春兰，秋天开花者为秋兰；一茎一花者为"兰"，一茎多花者为"蕙"，一般七朵至九朵不等。花瓣分内外两层，外三瓣较大，内三瓣较小，其一瓣变形为唇瓣，所以兰花可以画5瓣，也可以画6瓣。花色可用赭墨、赭红、赭绿、草绿等。兰花潇洒多姿，高贵脱俗，阳刚优美，古来称兰为国香、王者香。诗人和画家常写兰、画兰、咏兰以抒发情怀，兰花被称为"四君子"之一。

兰花点法：画兰花一般用较好的笔，用笔要利落、有力，不拖泥带水。笔蘸水后笔尖稍蘸墨，先画中心的两瓣或三瓣，再画外三瓣，墨色要有浓淡变化，花瓣画完后用同样的墨画花梗，最后重墨点花蕊。点蕊用笔如写字，是点睛之笔，不可忽视。画兰花，瓣要有聚散，不可平均。画各种颜色的兰花可参照图例。

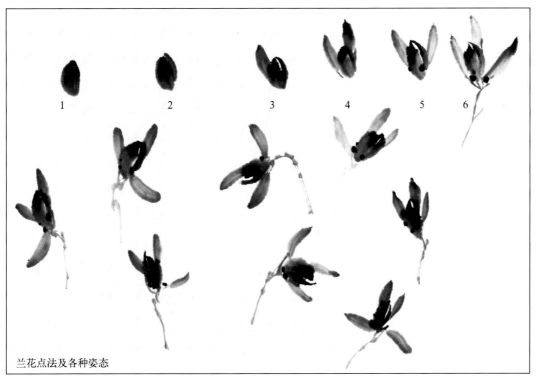

兰花点法及各种姿态

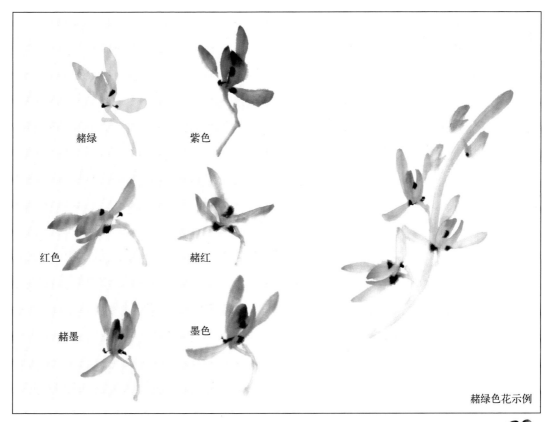

赭绿　　　紫色

红色　　　赭红

赭墨　　　墨色

赭绿色花示例

## 一、蕙兰画法

蕙兰是自下而上开花，花梗较长，多取"s"形，花可多可少，花要有聚散，有全开、半开、花苞之分。花开四面，有的花可压着花梗画。

如画两枝蕙兰，花茎要一长一短，不可平行。

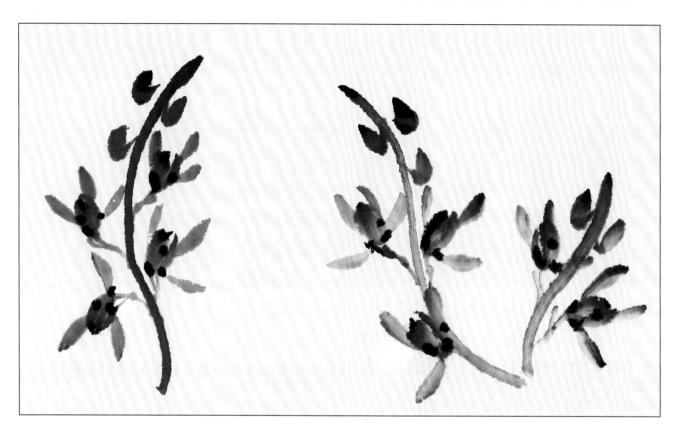

## 二、兰叶画法

画兰叶一般用硬毫笔，用重墨较多，以书法的撇法入画，分为：自然下笔、下按、抬笔、收笔。如画折叶，可中间抬笔再接着下按一次即可。用笔要稳健，一笔完成一叶，不可重笔；要笔笔送到家，不可随意甩尖。

兰叶的组合叫做："一笔长、二笔短、三笔破凤眼"。如果再加两小笔封根，即为一株最简单的兰草。三笔中根部不要平齐，加上封笔要呈鲫鱼头状。

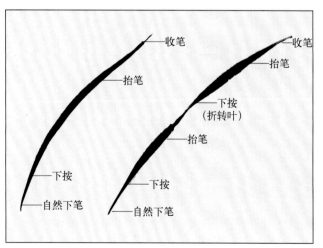

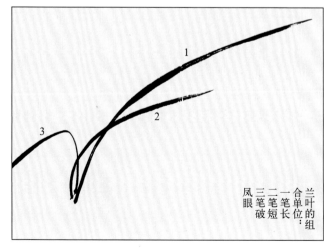

兰叶的组合：一笔长 二笔短 三笔破凤眼

## 兰花创作步骤

1.可先画兰叶的一个组合单位。

2.再穿叶。可多可少，但要注意，要一边画叶多些，一边画叶少些，不可等量，还应避免正"十"字交叉、"井"字交叉、三线交一点、叶与叶长距离平行，要注意聚散关系。

根部不要平齐，要参差不齐，形成鲫鱼头状为好。

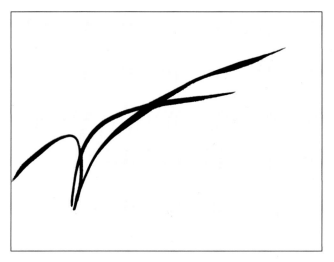

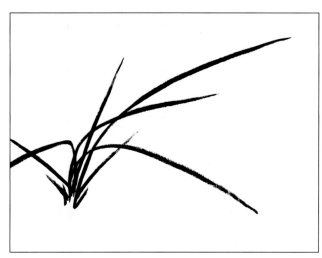

3.加花。梗不要太长、太直，花靠近根部为好。如果画3朵以上的花要注意聚散变化，还要注意花的朝向和姿态，花和花、花和叶要有适当的掩映。

4.收拾。可点苔，根据需要加鸟、虫，题款、盖章，一幅兰花画即告完成。

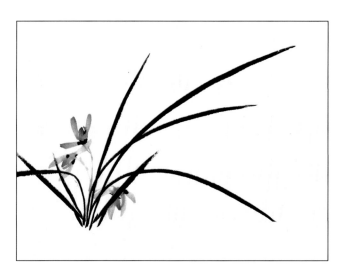

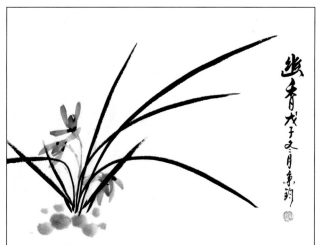

简体构图：一般一株兰，其叶较少，花不宜过多，一两朵足矣。

简体构图不好画，要求笔笔见功力，不可有败笔，叶有长短、高低之分，姿态舒展优美。

繁体构图：一般叶子较多，关系复杂，要掌握叶子的方向和聚散关系，空白不能雷同，既有主势，也要有相反之叶，即辅势，以增加矛盾关系，花可多、可少。繁体构图中可有一两处败笔，只要不影响大局。

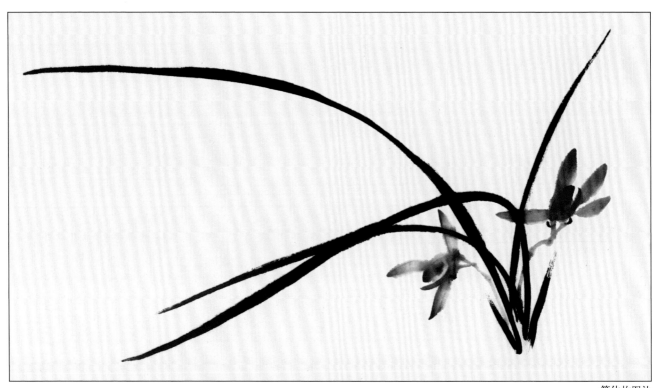

简体构图法

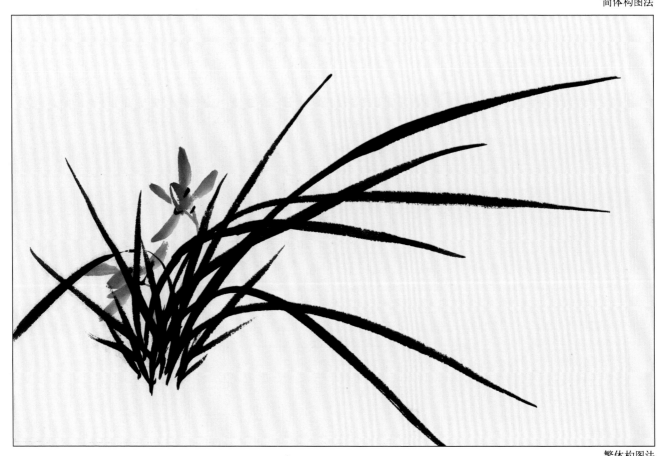

繁体构图法

画蕙兰先画叶，后画花，画花时一般应先画花梗后画花。

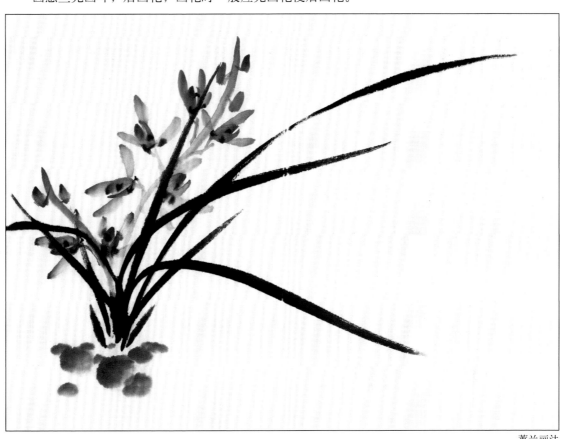

<div align="right">蕙兰画法</div>

下垂式兰花画法，下垂之叶一要合理，二要得势，花可兰、可蕙。

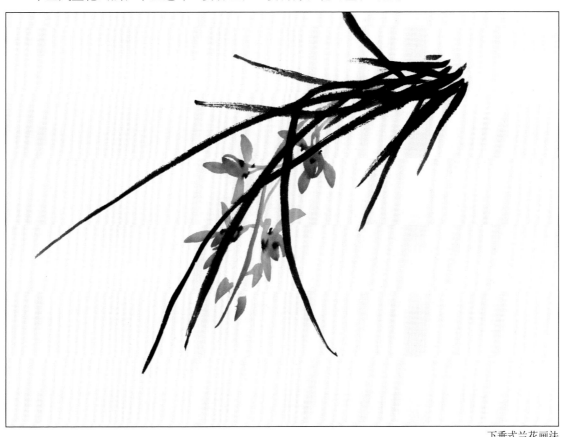

<div align="right">下垂式兰花画法</div>

两组兰花分离画法，即两组兰花没有直接联系，但要通过花和叶的呼应把两组连在一起。

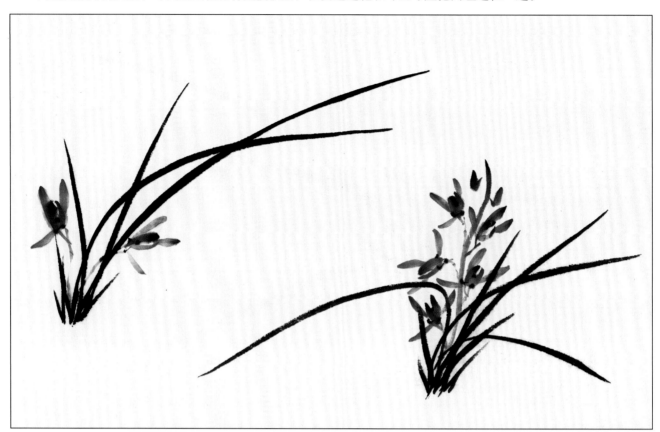

两组兰花分离画法

两组兰叶可交叉画在一起，为交叉式。

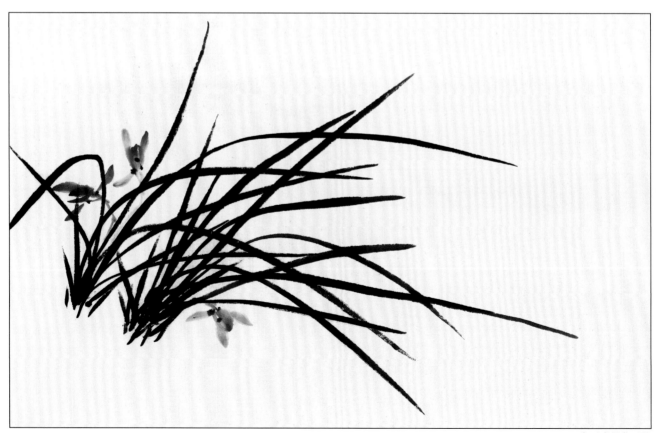

交叉式兰花画法

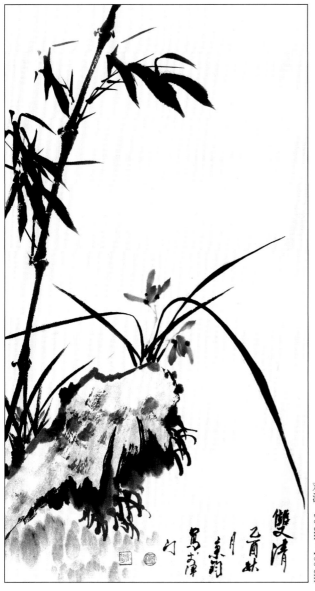

双清　50 cm×100 cm

空谷幽兰　100 cm×50 cm

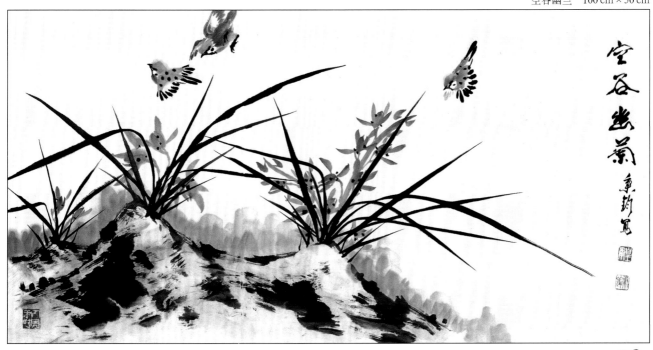

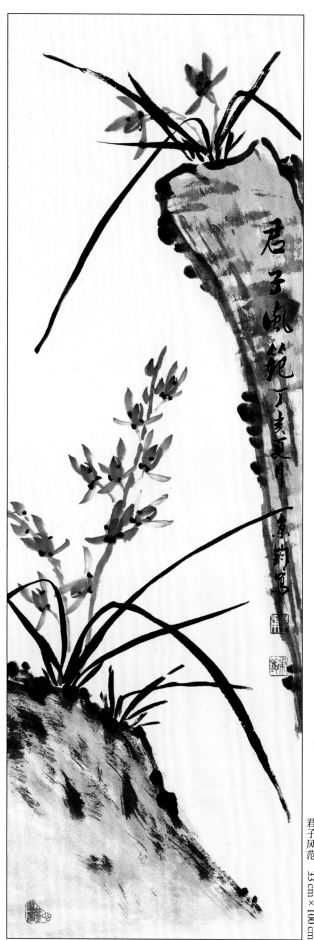

君子风范 33cm×100cm

# 竹子画法

"竹"，自古以来为画家爱绘之题材，初学绘画者亦常从画竹开始。"竹"，坚贞不屈，顶风战雪，四季常青，虚心向上，品德高尚，为"四君子"之一。

将竹植于窗前、庭院，可观其形，闻其声。宋苏东坡赋诗赞曰："宁可食无肉，不可居无竹"。

历代绘画名家如唐代吴道子、王伟、王道基，五代李煜、宋代黄筌父子、苏东坡、赵宗敏，元代柯九思、赵孟頫，清代石涛、朱耷、郑板桥，清末吴昌硕等，均为画竹能手。

竹笋外皮为箨，下部称箨鞘，上部称箨叶。出土后第六节发枝，枝为互生，枝有大枝小枝，小枝上生叶。枝之长短、叶之多少宽窄与品种有关。

竹子种类繁多，约1 300种，50余种属。中国约有26个种属，近300种。绘画中并不追求其品种，常入画的多为刚竹，还有茅竹、斑竹、罗汉竹等。

竹子生长高度一般为10多米，每节为40厘米至50厘米，上下节距短，中间节距长。古人多画全竹，现代人常画竹之局部，如下部、中部、顶部。

画竹是学习中国画的基础，通过画竹可以训练笔的肯定与利落，同时也能锻炼笔力。

画好竹，一本万利，因竹子四季常青，可为四季花卉配画。

竹竿画法

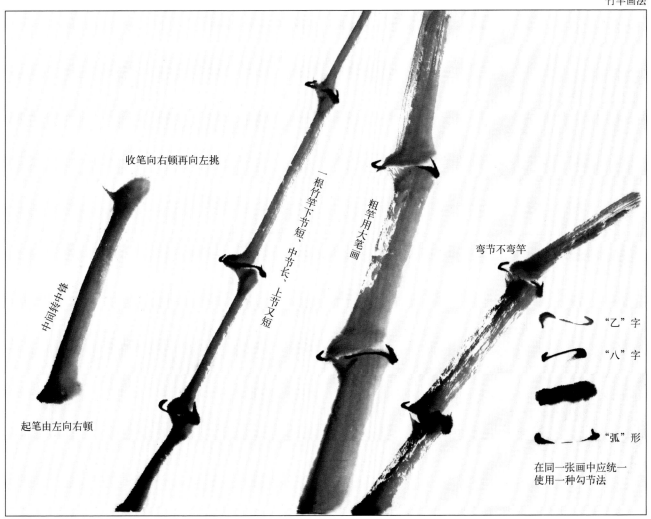

收笔向右顿再向左挑

中间转中锋

起笔由左向右顿

一根竹竿下节短、中节长、上节又短

粗竿用大笔画

弯节不弯竿

"乙"字

"八"字

"弧"形

在同一张画中应统一使用一种勾节法

## 一、竹竿画法

画竹竿用硬毫笔中锋篆书笔法，行笔要平直、自然、圆正，墨色要淡一些，有变化，注意贯串，上下相承。一根竹竿粗细基本一致。弯节不弯竿。画法：笔在水中浸透，稍蘸淡墨，笔尖再蘸浓墨，起笔由左向右顿笔，迅速扭转笔杆，以中锋（笔尖在左边缘）拖笔向上行进，停笔时稍顿一下，顺势向左挑勾，一节便完成。第二节和第一节相同，节与节之间留点空白，依次画出。一根竹竿最好用一笔完成，勾节时要用重墨，两边实中间虚，采用"乙"字、"八"字、"弧"形均可，一幅画中要统一。

画两根或两根以上竹竿时不可对节、不可平行（或与纸边平行），粗细、浓淡最好有些变化，须交叉时最好在纸的上边或下边1/3处交叉，不要在纸的中间交叉。

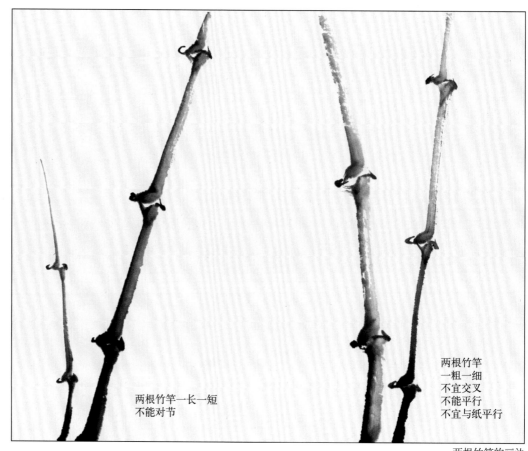

两根竹竿一长一短
不能对节

两根竹竿
一粗一细
不宜交叉
不能平行
不宜与纸平行

两根竹竿的画法

## 二、竹叶画法

1.俯叶画法：俯叶一般指下垂之叶，变化多端，比较难画，我们把它分成图中几个组合单位以便练习。画竹叶须用好狼毫笔，否则不易挑出尖来。基本中锋用笔，笔中水分偏大些，墨色可浓、可淡。一片竹叶起笔时自然下笔并迅速下按又迅速抬起，甩尖。整个过程要快。画时用大臂带动笔，手指、手腕不动，画出的竹叶一边基本平直、一边鼓肚方为合格。

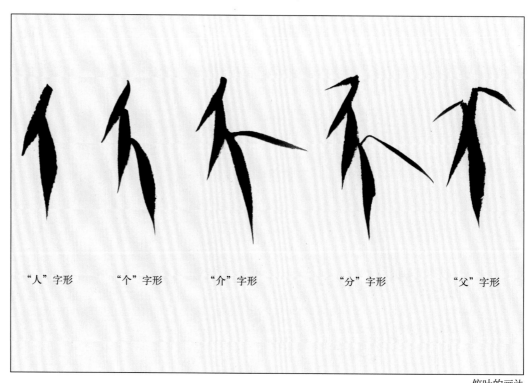

"人"字形　　　"个"字形　　　"介"字形　　　"分"字形　　　"父"字形

俯叶的画法

**2.仰叶画法：**
仰叶一般是新簧叶，仰叶画法和俯叶画法基本相同，只是方向不同。先画小枝，再画叶，分为"人"字形、"重人"字形、叶和叶交叉等基本组合单位。

"重人"字形组合前边人字叶大些，后边人字叶小些。

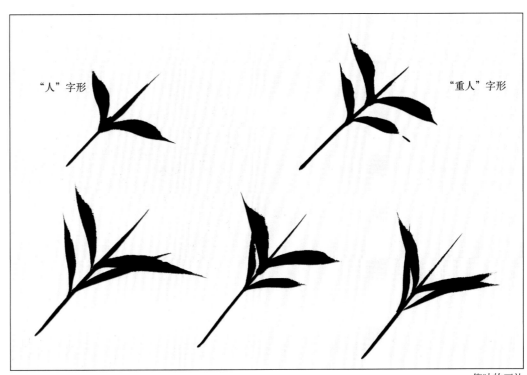

"人"字形

"重人"字形

仰叶的画法

## 三、竹梢结顶叶的画法

竹梢结顶可以画在仰叶竹画中，也可以画在俯叶竹画中，但不宜多。用笔要利索，不可有败笔。

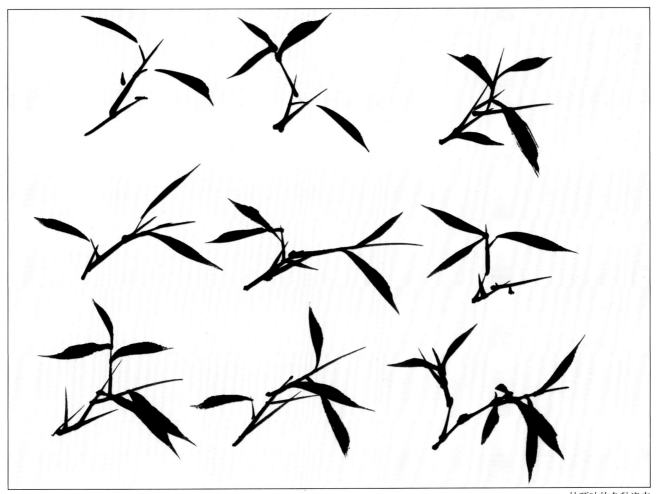

结顶叶的各种姿态

竹叶的组合是一大难点。单个竹叶画好了，组合不好，也不美。组合好了，虽有少数败笔，也无碍大局。

竹叶组合，可用任何一个组合单位去画，也可不按组合单位画。画时叶与叶要有交叉，不可平行过多，叶要有大小、长短、宽窄之分。画晴竹叶，上下左右方向均应有叶，要敢于往一起堆，要敢于交叉，要有疏密、整碎变化，外形要呈非几何形，外缘应有些大叶，要内密外疏。

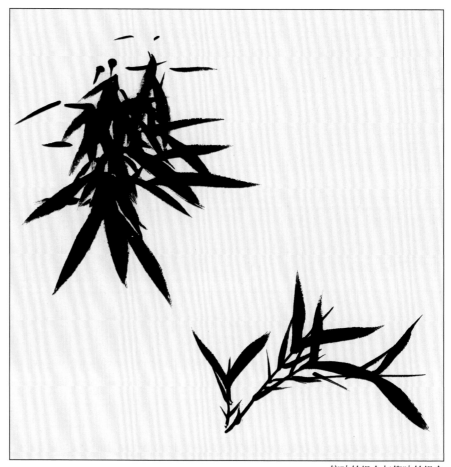

俯叶竹组合与仰叶竹组合

## 四、竹枝画法

竹枝分为正常枝、老枝、嫩枝。

嫩枝是新篁，竹枝向上且较长，老枝苍而短，正常枝长短适中。

画枝首先要注意结构，主枝决定主势，傍枝依主枝而出，用笔使用中锋，犹如草书，要遒劲圆健，疾速连绵，气势连贯。出枝要左右顾盼，不要一边倒，要根据叶的需要出枝。

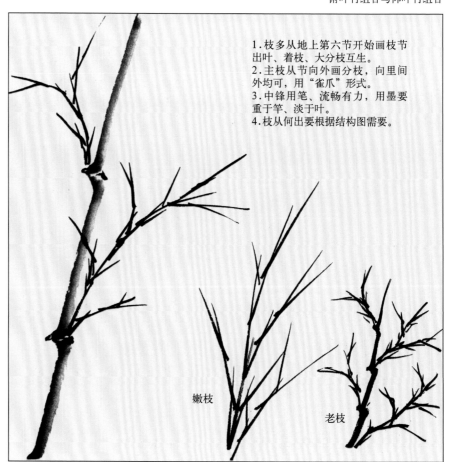

1. 枝多从地上第六节开始画枝节出叶、着枝、大分枝互生。
2. 主枝从节向外画分枝，向里间外均可，用"雀爪"形式。
3. 中锋用笔、流畅有力，用墨要重于竿、淡于叶。
4. 枝从何出要根据结构图需要。

嫩枝

老枝

## 五、竹笋画法

　　一幅竹画有时加一两个竹笋，整个画面就觉得有生气，但也不必幅幅都加，要根据需要而定。墨竹一般画墨笋，画时笔尖先蘸少量淡墨，再蘸一点浓墨，自竹笋尖部上下左右交错以拖笔画出，收笔要虚。半干时以重墨自尖部画箨叶，要左右错落，疏密有致，再以重墨点斑点，以表现竹笋包皮的斑点。画两竿以上时要有高低、纵横变化，防止雷同，笋尖不要被枝叶压住，要留一定空间。

　　竹笋要画得上实下虚、上湿下干、上粗下细为好。点苔点一般用横点，要有长短、大小、粗细、聚散之分。

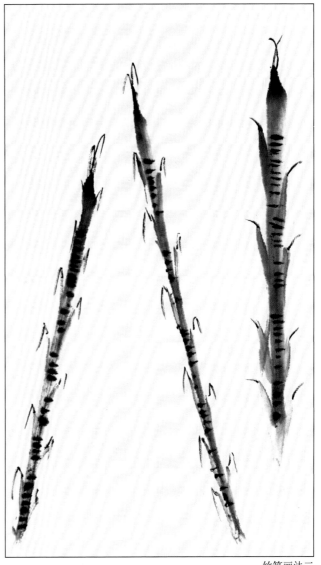

竹笋画法二

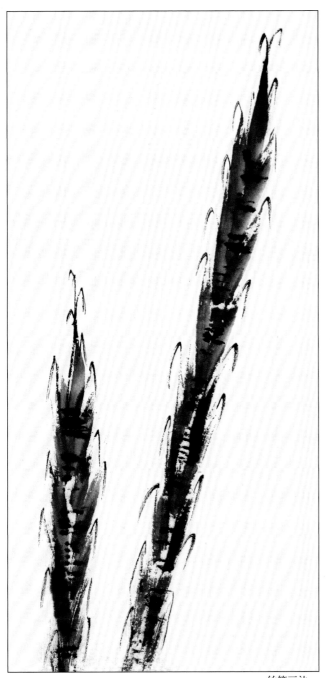

竹笋画法一

　　画较细的竹笋时也可以用拖笔自笋尖往下一笔画出，然后加箨叶、点苔点。

## 墨竹创作步骤

1.先画竹竿。要恰当安排竹竿进出纸的位置，不可对节、不可平行，要照顾到整个构图的需要。

2.根据加叶的部位出竹枝。如需要同一部位两面出枝时，可作跨越式出枝。

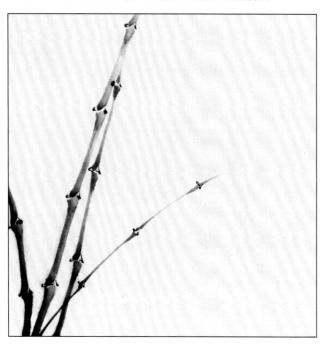

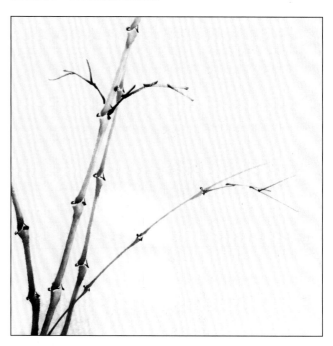

3.加叶。一般应分组画，不可等量和雷同。

4.收拾。落款、盖章。一幅竹画即完成。

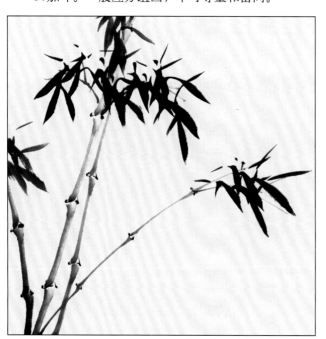

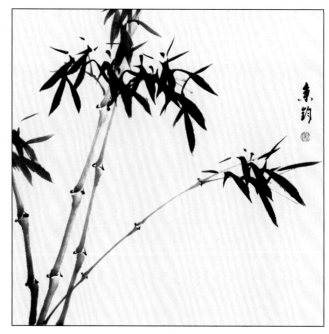

# 风竹、雨竹、雪竹、雾竹的画法

## 风竹画法

由于风的压力，竹竿可以弯竿，竹叶绝大部分可以随风势向一边倾斜。

## 雨竹画法

画前可以在白纸上喷洒一些牛奶、洗洁精等成点状，待干后，即可画竹。画雨竹，由于雨点击打，竹叶大都下垂，且适当画些淡叶以表示雨中的朦胧之感，待干后以清墨渲染雨的轨迹。

### 风竹

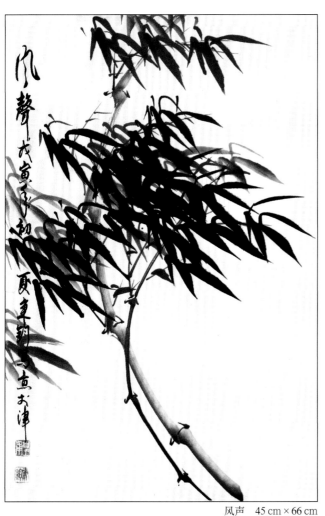

风声　45 cm × 66 cm

### 雨竹

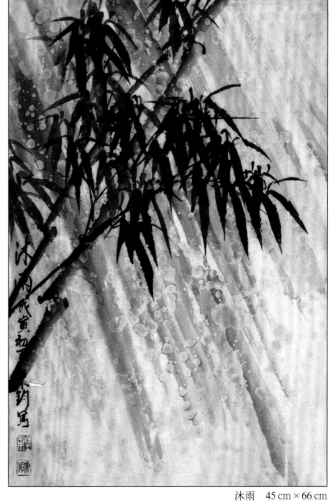

沐雨　45 cm × 66 cm

## 雪竹画法

画竹竿要用浓墨，画竹叶也要用浓墨。如需加鸟可以先加，鸟爪要离开竹竿以表示鸟站在雪上。待干后，用淡墨将积雪烘托出来，不必全染。如正在下雪，待画面干后可弹些白粉。

## 雾竹画法

画雾竹和画晴竹基本相同，但必须要有重叶和淡叶(前浓后淡，以表示雾中朦胧之感)，待干后可用淡墨或清墨渲染，不必全染，有雾的感觉即可。

### 雪竹

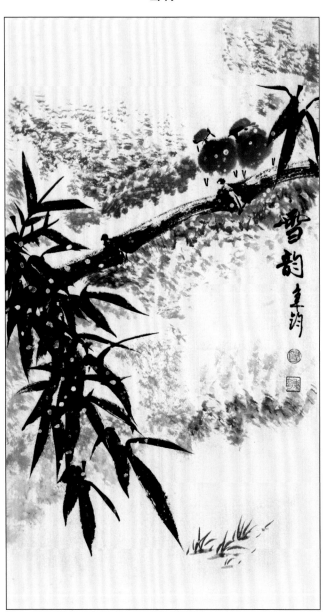

雪韵　33 cm×66 cm

### 雾竹

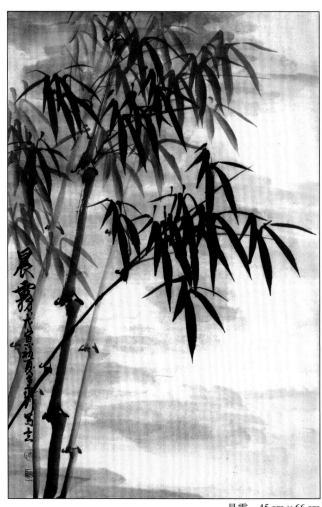

晨雾　45 cm×66 cm

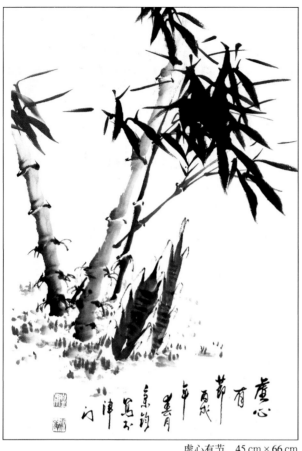

虚心有节　45 cm × 66 cm

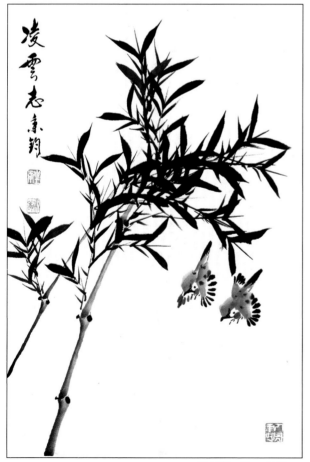

凌云志　45 cm × 66 cm

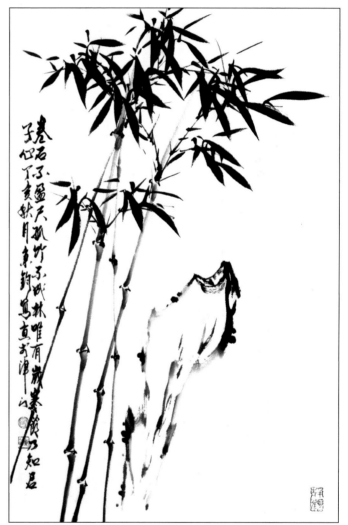

竹石图　45 cm × 66 cm

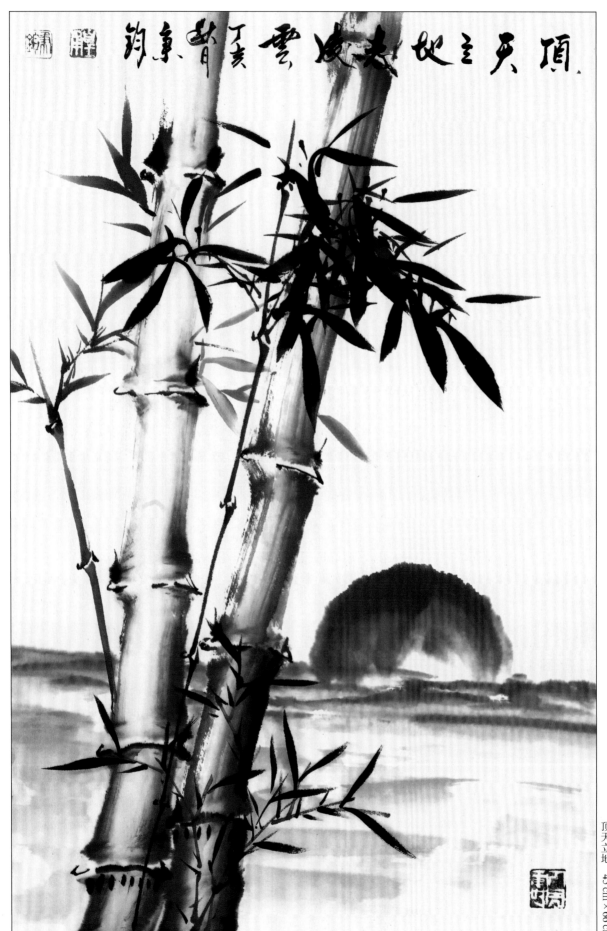

顶天立地　45 cm×66 cm

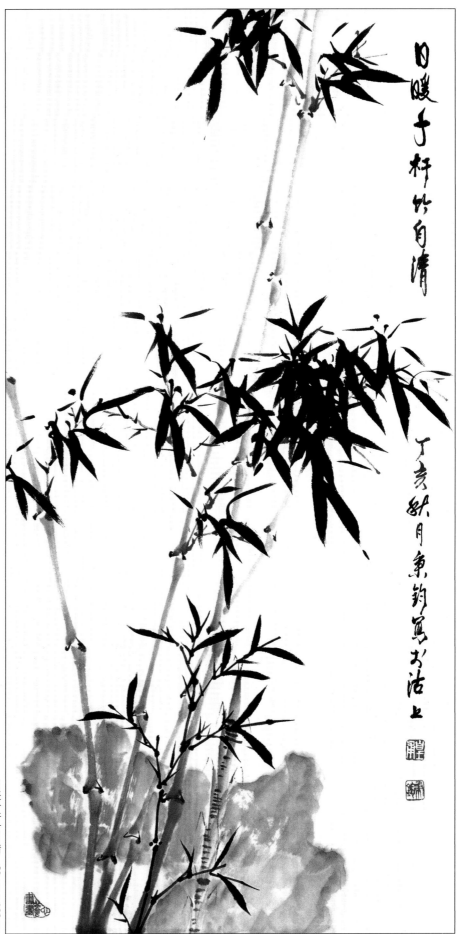

日暖千杆竹自清　50 cm×100 cm

# 菊花画法

菊花是我国的传统名花之一，自古以来深受广大人民的喜爱。它在深秋时节傲霜开放，是品质高尚的象征，同时也象征长寿，与梅、兰、竹合称为"四君子"。

菊花属耐寒、多年生草本花卉，一般高两三尺，叶为五出四裂，叶柄近茎处有小叶。

花形有"荷花形""绣球形""托挂形"等，花色有红、黄、紫、绿、蓝、白等。

在写意花鸟画中，菊花的自然形态多种多样，为了便于表现，综合归纳为"平顶形"和"攒顶形"两种。平顶形也可称作"车轮菊"，基本呈圆形，以正面或半正面表现花的透视关系。平顶菊可单层，也可双层或多层，花瓣可多可少、可宽可窄、可疏可密、可大可小。

攒顶一般常表现为多瓣花，因不露花心，常表现侧面和半正面。花瓣可宽可窄、可长可短、可多可少、可曲可直，花心处稍密些。淡色花一般采取勾染法，深色花一般采取"没骨"点法。学习画菊花是为训练不同笔法的勾花之线和点的方法，为以后学习画其他花卉打下坚实基础。

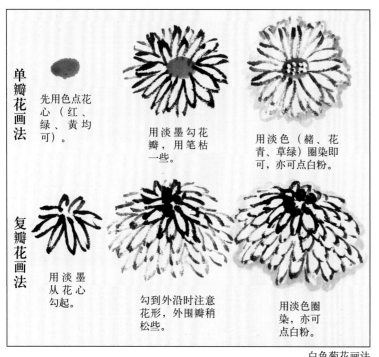

**单瓣花画法**

先用色点花心（红、绿、黄均可）。

用淡墨勾花瓣，用笔枯一些。

用淡色（赭、花青、草绿）圈染即可，亦可点白粉。

**复瓣花画法**

用淡墨从花心勾起。

勾到外沿时注意花形，外围瓣稍松些。

用淡色圈染，亦可点白粉。

白色菊花画法

## 一、白色平顶花画法

白色平顶单瓣花：可先以草绿或赭绿点花心，然后用淡墨从花心处向外勾花瓣，干后用淡草绿或淡花青、淡赭石圈染，以示白。亦可花瓣内着白色，着白色时不要填死，有的点到，有的点不到即可。

平顶复瓣白色花勾染和上述方法基本相同，但蕊可以后点，用墨或胭脂加墨点均可。

## 二、平顶淡色花勾染法

平顶菊花多表现为白色、黄色、淡绿、淡蓝、淡粉等。一般采取先勾后染的方法，是以淡墨或重色从花心勾起，用笔要有力度，勾线要枯些，见干见湿。从瓣根向瓣尖或从瓣尖向瓣根勾均可，两笔一个花瓣，要错落有致，注意每个瓣的延长线都要朝向花心，大小瓣结合，内紧外松。勾到外沿注意找花形。花心可用重墨或色点，待干后染色，染色时可一瓣一瓣染，亦可通染，但不可染死，有的染，有的不染，甚至染到线外均可。

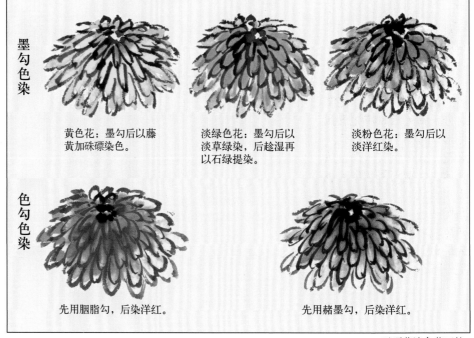

**墨勾色染**

黄色花：墨勾后以藤黄加硃磦染色。

淡绿色花：墨勾后以淡草绿染，后趁湿再以石绿提染。

淡粉色花：墨勾后以淡洋红染。

**色勾色染**

先用胭脂勾，后染洋红。

先用赭墨勾，后染洋红。

平顶菊淡色花画法

## 三、攒顶淡色花勾染法

攒顶一般外围较松散，花瓣生长方向从感觉上应从花心长出，瓣与瓣之间应有疏密掩映的关系。画时应从花心画起，花心处瓣较密、较小，外围瓣较大、较散些，要注意花形不可太圆，要适当留有缺口。待干后染色，方法同上。

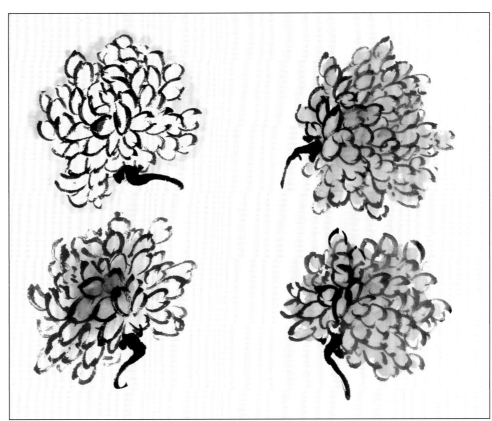

攒顶花勾染法

## 四、菊花点蔟法

深色花一般多采用点法，如红色菊花，笔先蘸淡曙红至笔根，笔尖再蘸重曙红、胭脂，从花的中心画起，从瓣尖至瓣根画，一笔一个花瓣，尖实根虚。用笔要有力度，起笔稍重，落笔稍虚，遂渐向外扩展，色亦渐淡、渐干。花瓣要有长短、宽窄之分，到外沿时应注意找花形，最好一笔色能画一朵花，这样色有一个自然过渡。小型深色悬崖菊也多用点蔟法，可先点花心呈椭圆型，然后用色由外向里或由里向外点均可，最后用胭脂色或墨在瓣根提一下即可。

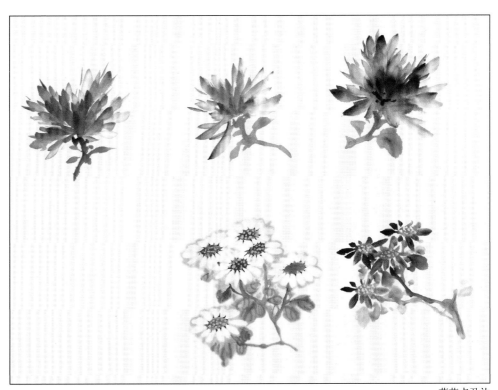

菊花点蔟法

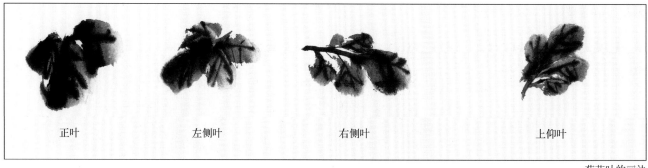

| 正叶 | 左侧叶 | 右侧叶 | 上仰叶 |

菊花叶的画法

菊花叶为五出叶，在写意画中通常只表现叶的正面和侧面而不表现折转，可以用墨画，也可以用色画，要根据画面需要而定。画时采用侧锋卧笔，要有浓淡、干湿变化，叶子组合时还要互相掩映，整碎结合，注意一组叶的外形美。叶子画后稍干，即可用墨勾筋，可简可繁，勾筋要活，有力度，重墨叶也可用白、石绿勾；菊花叶边缘呈锯齿状，可在画完叶子后用重墨在叶周围加点以表示，也可不加点。

菊花叶也可用颜色画（如右图）嫩叶（可用藤黄蘸红色画），勾筋用墨、用颜色均可。

一株菊花叶近花处较小、较嫩而且向上，水分可大一些，中间叶较平，下面叶较大、较老、较下垂。菊花四面出叶，所以枝干往往露得不多。画叶子要敢往一块堆，不能一味追求形似，一幅画中有一两个亮叶以表明其特点足矣。要注意聚散、整碎、浓淡、干湿的变化。

菊花枝干属草本，用墨画、用色画均可，浓淡随画面需要而定。枝干要画得得势、穿插得体。叶柄根处小叶可用淡墨或淡色点一下，不一定非点在叶柄根部，可以活一点，意到即可。

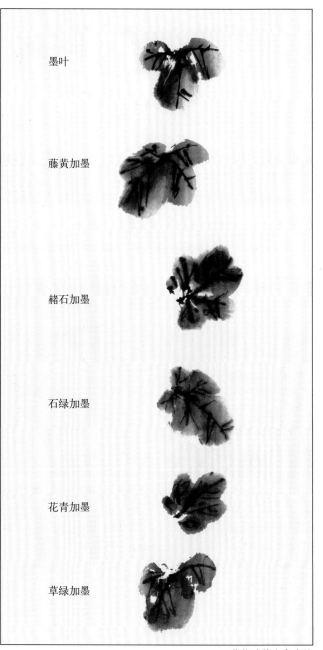

墨叶

藤黄加墨

赭石加墨

石绿加墨

花青加墨

草绿加墨

菊花叶的各色点法

画菊花叶古尽量表现叶的正侧俯仰向背叶各种姿态，写意画一般不表现折叶

**菊花创作步骤**

1. 先画花。花的位置安排要适当，要注意聚散关系，要考虑整个画面构图。

2. 加叶(或加枝均可)。加叶时先考虑枝的走向。要分组画叶，注意叶的多少、大小、浓淡变化的安排。叶不必画得太多。

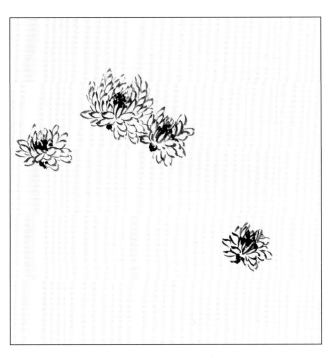 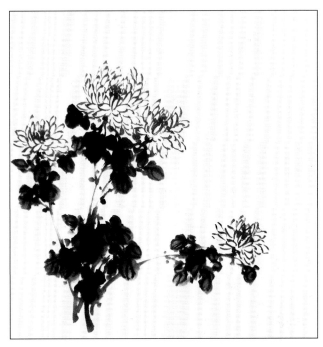

3. 穿枝。要顺势自然、粗细结合，穿插得体、聚散有致。

4. 整理。考虑整个画面需要可以加花、加叶、加枝、加篱笆，必要时加鸟、草虫等，最后题款、盖章。

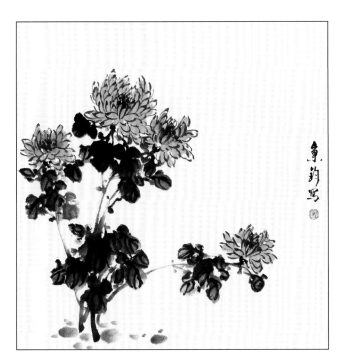 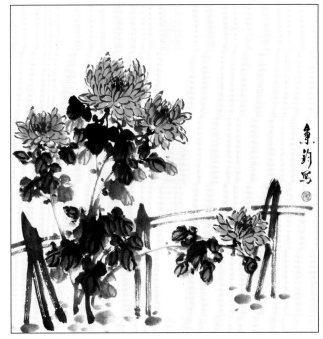

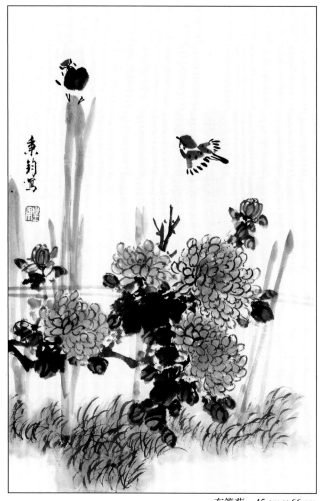

东篱菊　45 cm × 66 cm

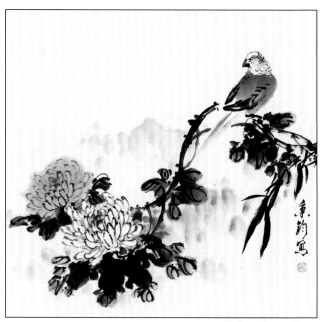

秋色　50 cm × 50 cm

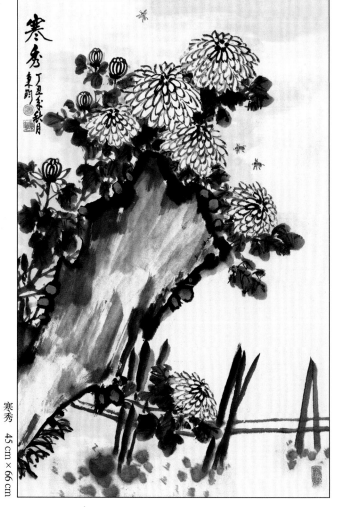

寒秀　45 cm × 66 cm

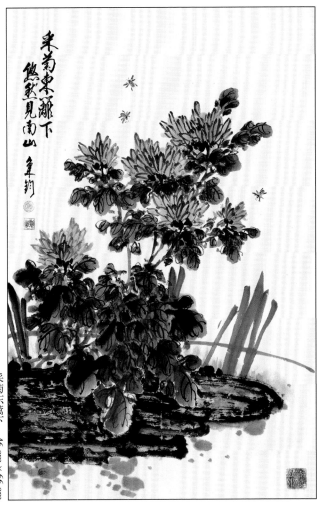

采菊东篱下　46 cm×66 cm

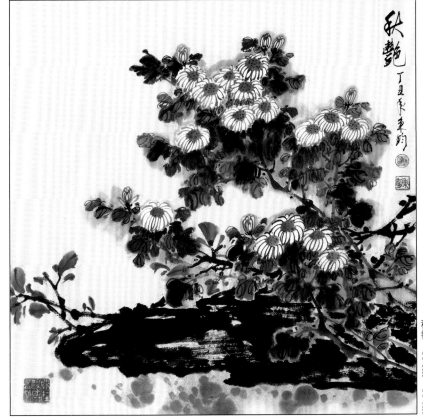

秋艳　66 cm×66 cm

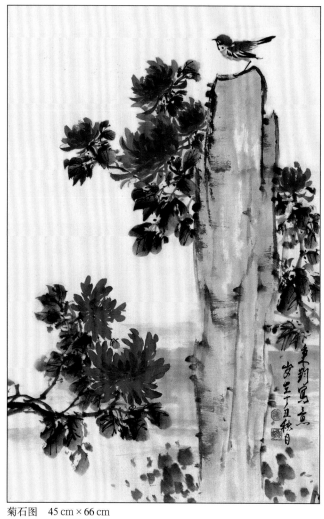

菊石图　45 cm×66 cm

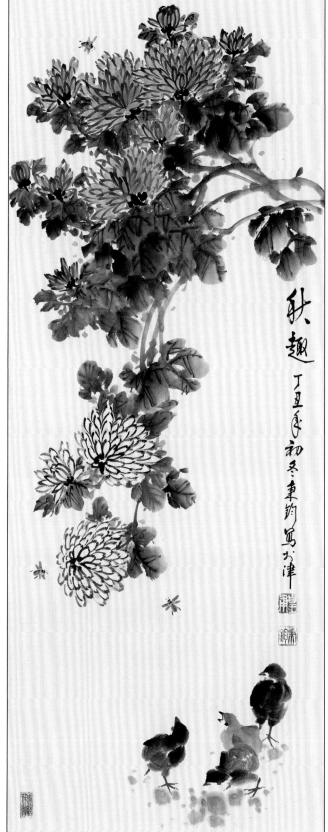

秋趣　33 cm×90 cm

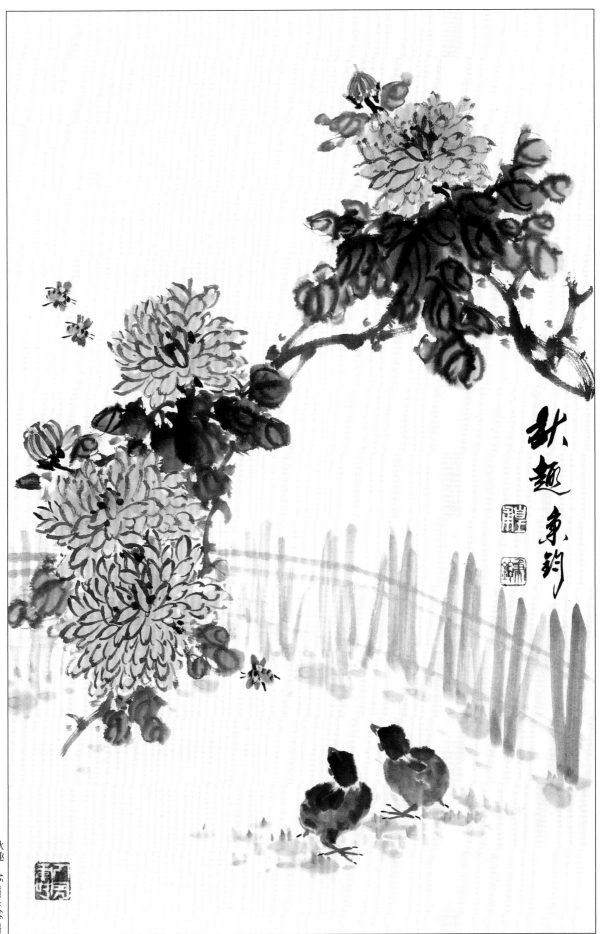

秋趣

# 石头画法

花鸟画中出现最多的是太湖石和花岗石。太湖石的表现以丑、瘦、漏、透、皱五字诀为标准。太湖石变化多，适宜在小写意花鸟画中表现。

石无常形，但画时必有形。画石要石分三面，才能有立体感，否则就会成平面。为了增加石头的立体感，在勾轮廓时用线的折、转使石头有立体感，再以各种不同皱法进一步表现石头的立体感，效果不足时还可以通过点苔和加草等补之。

画石勾线要见笔，中侧锋并用，多用侧锋。线不可太光滑，粗细、干湿有变化。石上面线可细一些，下面稍粗一些，上面少皱一些，以表示受光面；下面多皱一些，以表示阴暗面。石可以染色，如淡花青或淡赭石，染时有虚有实。也可以在石周围圈染，留出白石。

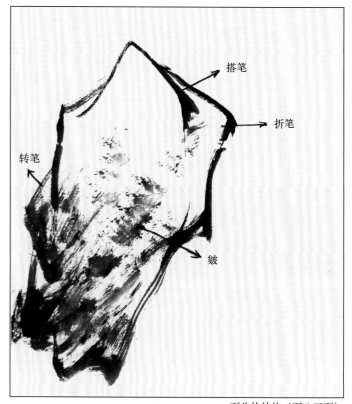

石头的结构（石分三面）

## 一、"没骨"太湖石画法

先以羊毫提斗笔或兼毫提斗笔蘸淡墨后成基本色，笔尖再蘸重墨，在盘中调整一下，使浓淡墨稍融合，以侧锋卧笔画出石块。要见笔触，要有浓淡、干湿变化，也可适当留些空白，以示空光，然后再通过点苔、补草等措施使石头具有立体感。

"没骨"石可染色亦可不染色。

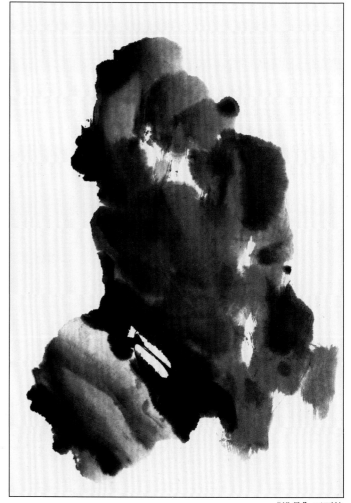

"没骨"画石法

## 二、勾勒画石法

先以前述方法勾出石的轮廓，再加皴、擦、点、染即成。

画太湖石可高低大小不等地画两至三块，然后用重墨交连，中间可留空洞。

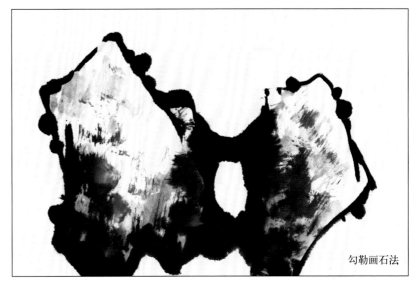

勾勒画石法

## 作品欣赏

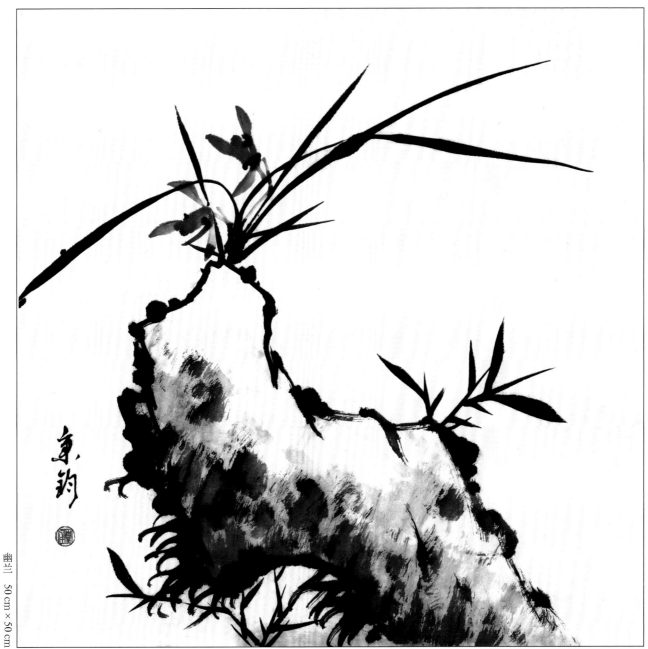

# 麻雀画法

麻雀亦称家雀，属小型鸟，分布较广，随处可见，常成群活动，主要以谷类为食，亦食昆虫。头部为纯栗色，背和两肩为棕褐色，头、背有一细白纹，尾暗褐色，额和喉均为黑色，头颈两侧白色，中间有一黑斑，胸灰色，近腹渐白。麻雀是画家常画的小型鸟之一。由于它分布广，可以搭配四季花卉，故画好小型鸟也是重要的技法基础。

## 一、正面麻雀画法步骤

1. 用中等羊毫以淡墨两笔点胸。
2. 以赭石点头部。
3. 以重墨勾嘴、眼、颌下条斑及两颊斑点。
4. 以重墨画爪，淡墨画尾。

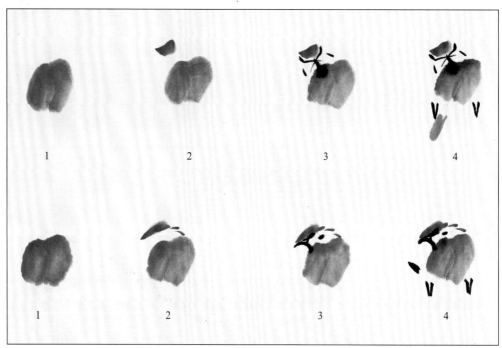

正面麻雀画法步骤

## 二、侧面麻雀画法一

1. 以赭石色点头。
2. 以赭石色点画背部。
3. 以重墨点嘴、眼、颌下条斑及头一侧斑点、背部斑点。
4. 以重墨点画复羽及飞羽、尾，淡墨画腹，重墨画爪。

## 三、侧面麻雀画法二

1. 以赭石点头、背。
2. 以重墨点嘴、眼、颌下条斑及头一侧斑点、背部斑点。
3. 重墨画复羽及飞羽、尾。
4. 淡墨画腹，重墨画爪。

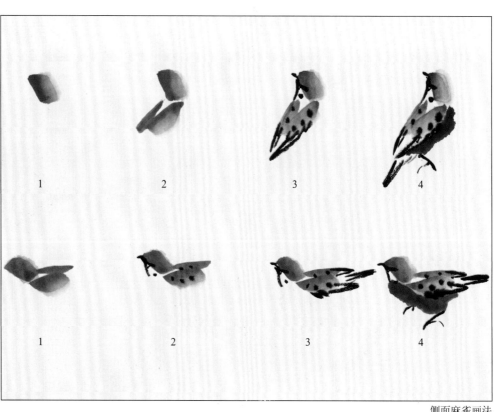

侧面麻雀画法

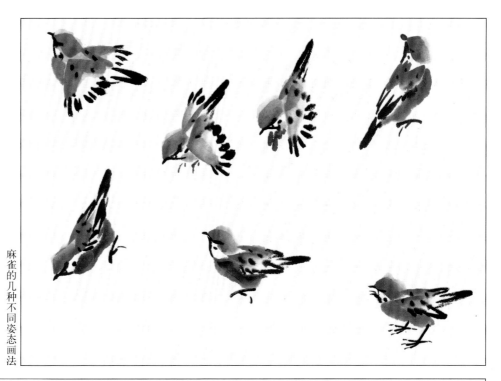

麻雀的几种不同姿态画法

作品欣赏

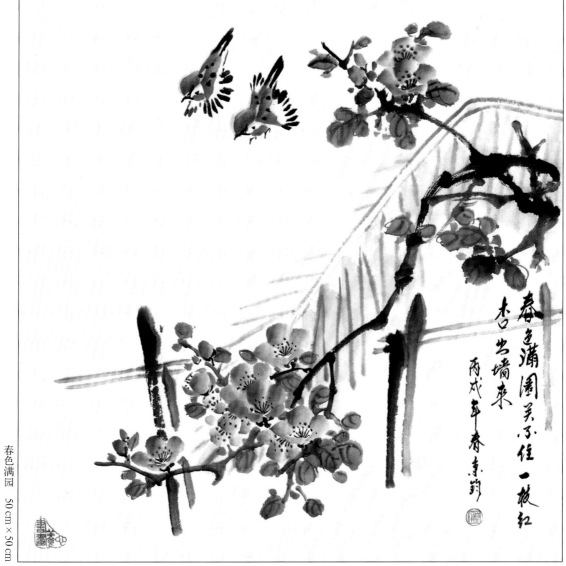

春色满园　50 cm × 50 cm

# 葡萄画法

葡萄，属葡萄科，为落叶、木质、藤本植物。果实7月至8月份成熟，呈圆球状，也有椭圆形。品种很多，有水晶葡萄、马乳葡萄、玛瑙葡萄、玫瑰葡萄等，因品种不同，其颜色有玫瑰红色、黄白色、黄绿色、紫色或黑紫色等。其叶为深绿色、掌状、五出（五裂），其枝干如龙蛇，靠攀爬他物向上生长。

## 一、葡萄珠画法

可用点法，也可用草勾法，果实不可画得太圆，以圆中见方为好，颜色依叶子的颜色而定，每个葡萄珠一般用一至两笔完成，点时水头应大些。草勾果实可染色，也可以用淡花青、淡赭石或淡草绿圈染。

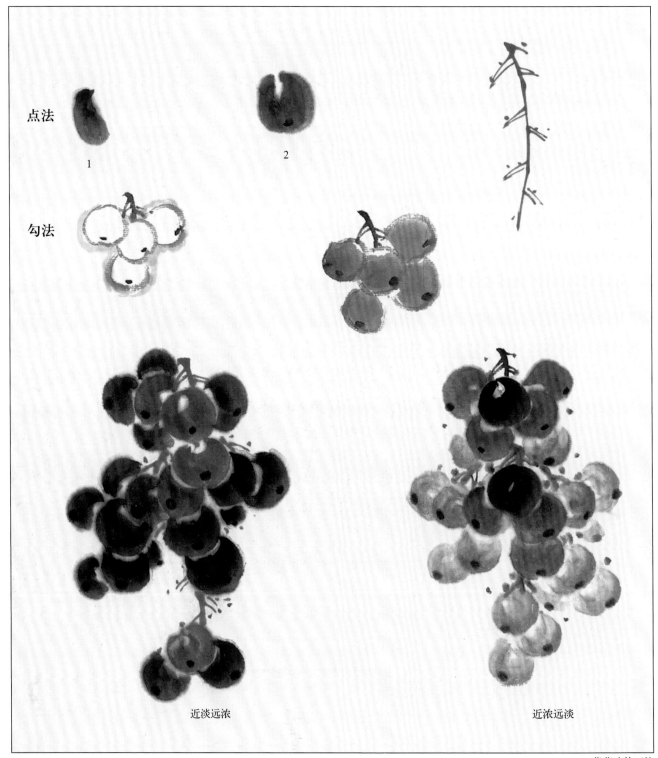

点法

1   2

勾法

近淡远浓    近浓远淡

葡萄珠的画法

画葡萄珠时要有浓淡变化，前浓后淡或前淡后浓均可。珠与珠之间互相掩映，中间适当留空白。一串葡萄要讲究外形美，以非几何形为好。果实点好后要趁湿用墨点果脐；果柄用墨、用色均可，把果实串联起来。画时要见"笔"，线不要太光滑。

## 二、葡萄叶子画法

用较大羊毫笔一般五笔完成一片叶。用侧锋卧笔先画中间一笔，再依次画左右两笔。笔中先调出色阶，叶色要有浓淡变化，可墨、可色，要视画面需要而定。画叶组合时，要互相掩映。可前浓后淡，也可前淡后浓。因叶片较大，画时应注意整碎结合。叶子画完后趁湿用重墨勾主辅筋。

一组叶子最好用一笔墨（色）完成，不要重笔，勾叶筋时不可太多，用笔要有力度，主筋可粗些，辅筋可细些。

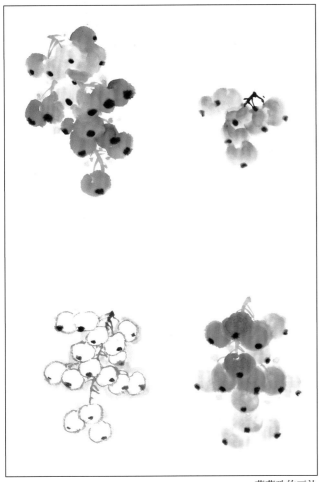

葡萄珠的画法

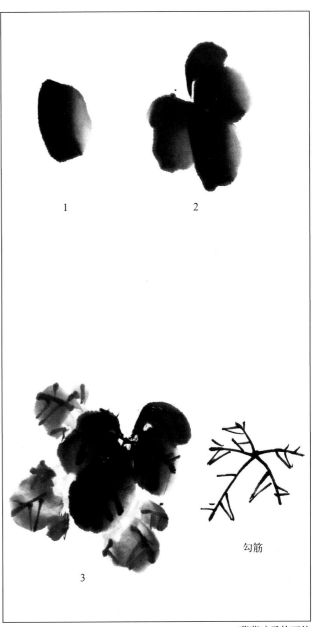

1　　　　2

勾筋

3

葡萄叶子的画法

### 三、葡萄蔓画法

葡萄枝干是木本藤蔓，老干较粗，较为苍劲，嫩枝较细，较刚劲圆润，所以画时应以草书入画，如走龙蛇，中侧锋并用。老干多用侧锋，嫩枝以中锋为主，也应适当加以顿挫，不足时可以点苔补之。

藤蔓的编织要注意粗细、疏密、干湿变化，笔中水分不可过大。初学者最好用硬毫笔画，因硬毫笔含水少，易出干笔；用笔要大胆，不能谨小慎微，运笔时要快慢自如。画后不可重笔，但可补笔。

还应注意，枝与枝交叉时不要出现明显的正十字、三线交一点、"井"字和过多平行线。要加强藤蔓练习，画好葡萄枝干，其他藤蔓如凌霄、藤萝等，草本藤蔓如丝瓜、葫芦、牵牛花等画法基本相同，都可以画好。

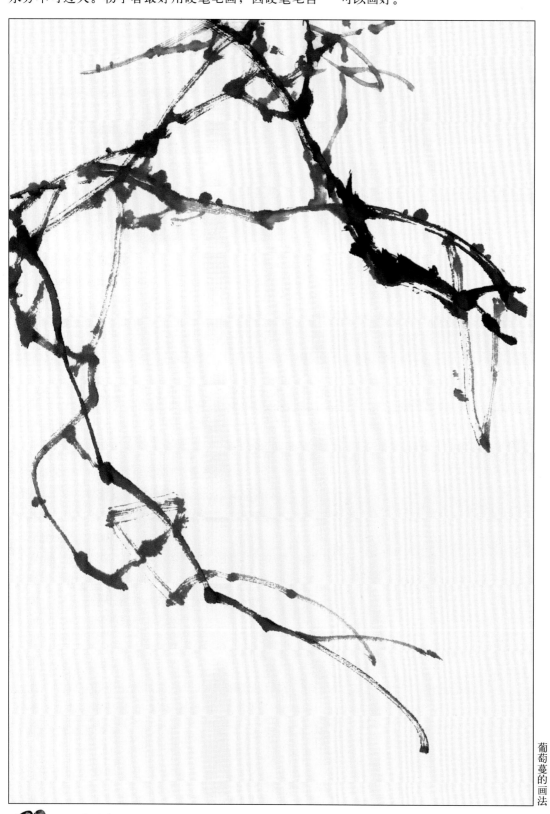

葡萄蔓的画法

**葡萄创作步骤**

    1.先画叶子。要分组画，注意多少、浓淡的区别。

    2.画果实。应注意主次、聚散、浓淡变化。

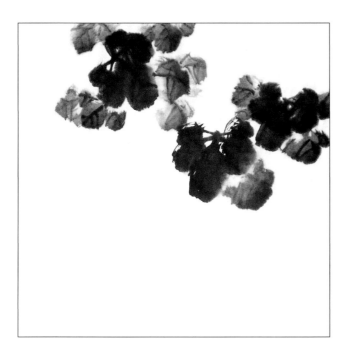

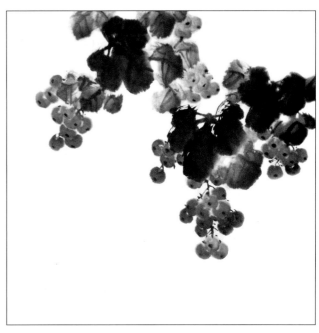

    3.穿枝。大部分蔓子是从叶、果后走，但有的可以从淡叶、淡果前走。

    4.整理。不足的地方可加叶、加果、加枝，需要时可加鸟、草虫等，最后题款、盖章，作品即告完成。

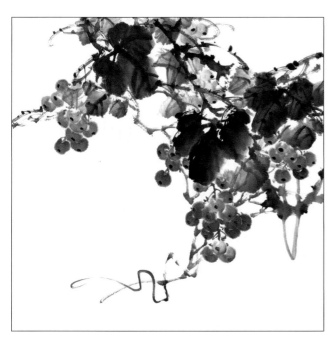

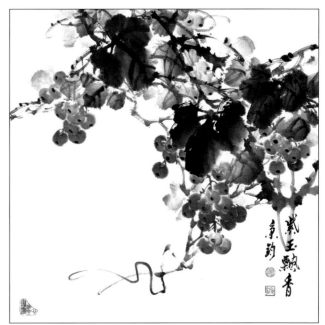

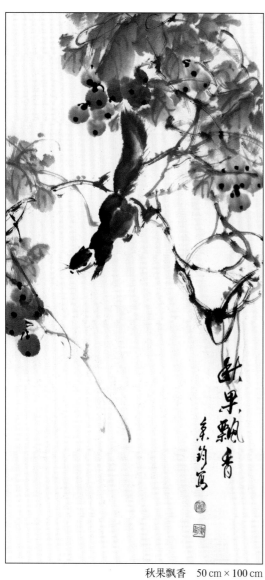

秋果飘香　50 cm×100 cm

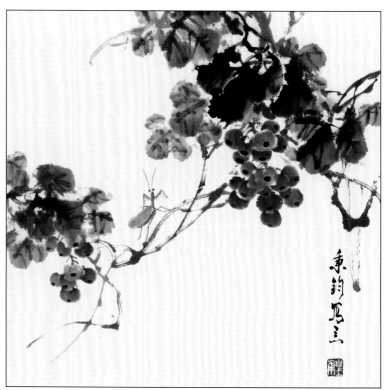

秋趣　50 cm×50 cm

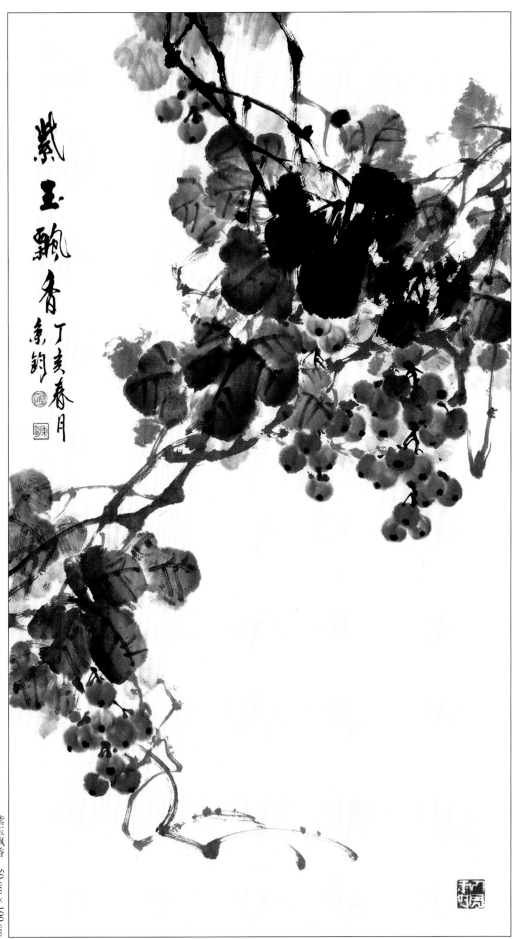

紫玉飘香 50cm×100cm

# 水仙花画法

水仙为多年生草本花卉，卵状茎，外皮赭墨色，内白色，下生有白色根须；叶狭长，质厚端钝。春节前后开花，花期半月余，高半尺余。茎上总苞攒出数花，单瓣，花冠六瓣，白色，心部有黄色，杯状副花冠，内含花蕊。

**一、水仙花朵的画法步骤**

先以重墨勾出副花冠，再以淡墨勾出第一层花瓣和第二层花瓣，然后勾出花柄、花茎，干后染色。以淡草绿、淡花青或淡赭石圈染，副花冠以藤黄调赭石点染，以重墨点花蕊。

**二、水仙根茎画法**

水仙根茎似蒜头，先以淡墨连勾带皴，画出水仙根茎。再用重墨勾叶芽，由叶尖向叶根运笔，两笔一叶，淡赭石染水仙头，草绿染叶，叶尖实。叶根虚并适当留些空白，根须用重墨勾画。

**三、水仙叶画法**

水仙叶多采用草勾法，也可用"没骨"法。草勾法用墨可深可浅，运笔方向以行笔自如为准，叶与叶要相互掩映、合理交叉，干后以草绿打底，趁湿将尖部罩染石绿，注意叶根部要适当留白。

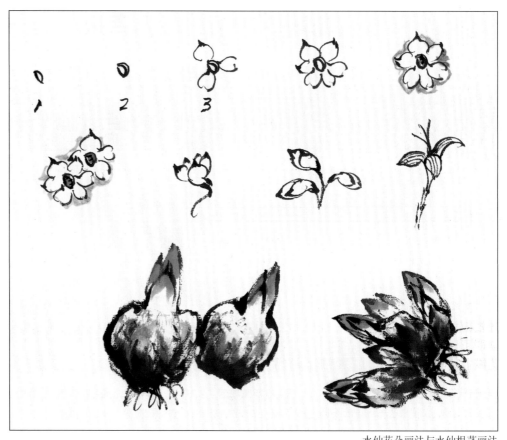

水仙花朵画法与水仙根茎画法

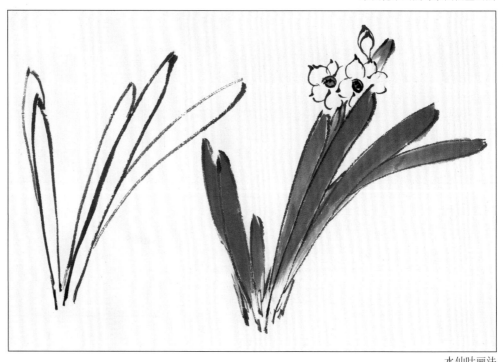

水仙叶画法

**水仙花创作步骤**

1.先以中墨或重墨勾叶。叶与叶要相互掩映、合理交叉，注意有聚有散，叶根不可太平齐。

2.勾花。勾花时要分组画，花有多少、聚散之分，不可平均摆放，加花后再在花后适当加些叶。

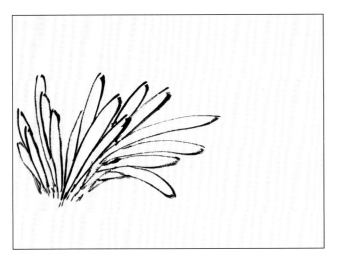

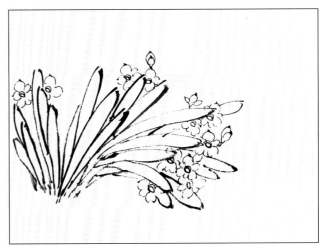

3.染色。叶以草绿染，趁湿以石绿提一下叶尖，叶根部要适当留白。花用淡草绿或淡花青、淡赭石圈染即可，副花冠用藤黄调赭石点染，干后重墨点蕊。花瓣也可填染白粉，但不可染实，要留些空白。

4.整理。花叶有不合理处可调整，缺少时可补画，根部可点苔、补景。最后题款、盖章，作品即完成。

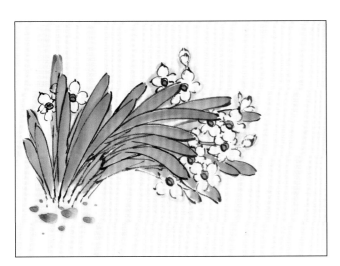

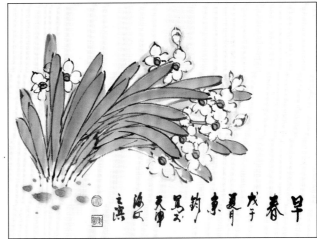

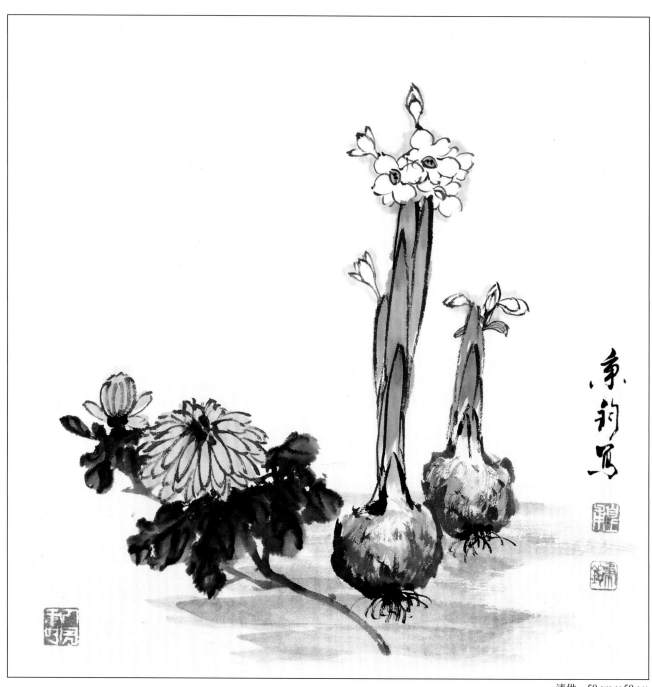

清供　50 cm × 50 cm

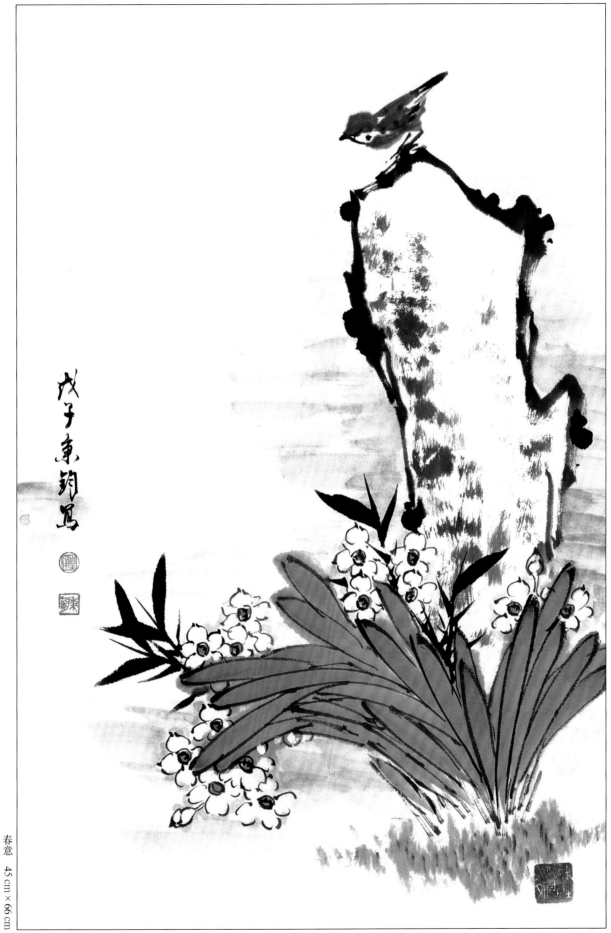

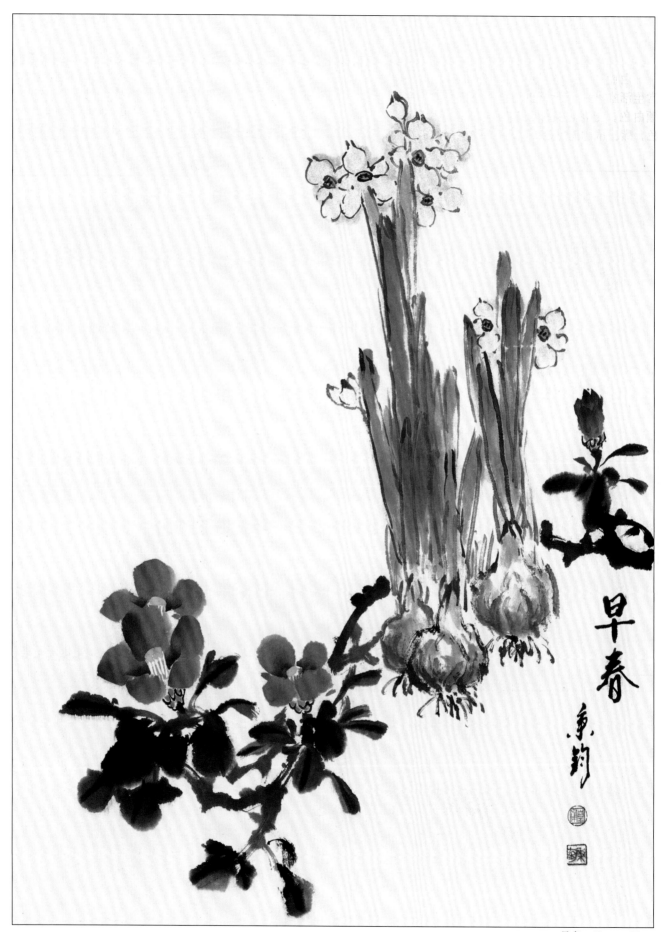

早春　45 cm × 66 cm

# 白脸山雀画法

　　白脸山雀又名大山雀，分布在我国东北地区，常生活在林间，以昆虫为食。属小型鸟，头顶黑色，颊白色，上背为黄绿色，颔、喉及胸为黑色，腹部白色，嘴、爪均为黑色。

　　画法步骤：先以淡墨点背，两笔完成，重墨画嘴和眼，重墨点头，留出白色面颊，以中墨点画复羽，重墨画飞羽及尾。以赭石稍调墨再稍蘸胭脂画胸腹（也可以淡墨画胸，腹部以淡墨勾后染白），以淡墨染嘴，重墨画爪，硃磦点眼，留出白色光点。

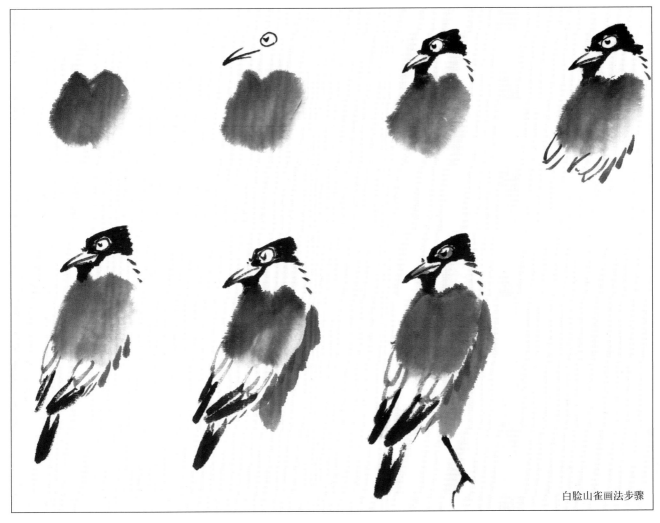

白脸山雀画法步骤

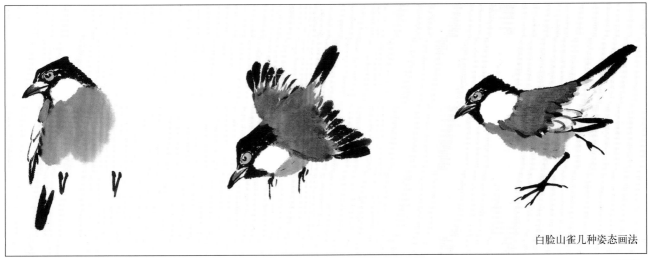

白脸山雀几种姿态画法

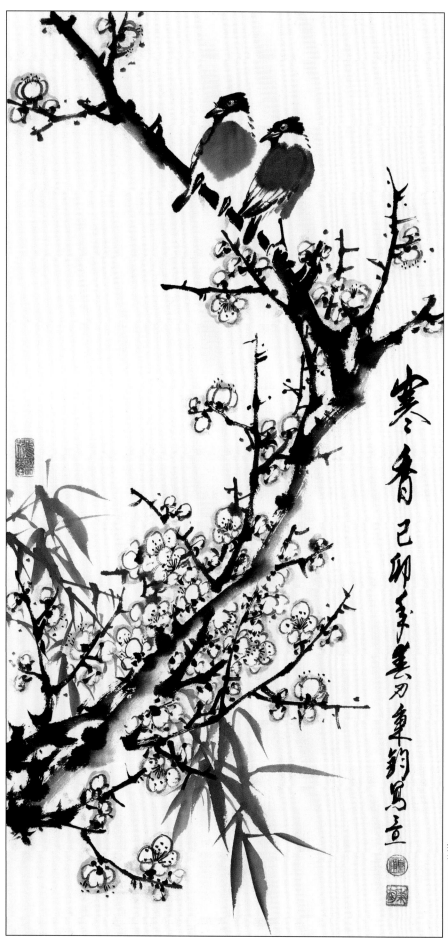

寒香 33 cm×66 cm

# 杜鹃花画法

杜鹃，灌木，高可达五六尺，矮则两三尺，花有单瓣、复瓣之分。写意画多画单瓣花，花冠五瓣呈筒状，其中一整瓣和两个半瓣上有斑点，花蕊六枚。叶呈椭圆形，簇生。杜鹃花品种很多，有先花后叶的，也有先叶后花的。花色有粉红、朱红、白、紫、青莲、黄等。每年3月开花，花期至5、6月份，花开时节遍山烂漫。画杜鹃以花为主，可不画叶或少画叶。

## 一、杜鹃花朵画法

以大白云笔蘸曙红至笔根，笔尖蘸胭脂，以画梅花的方法将五瓣画出，中心留出空白，随之用较重色勾出五个瓣中的五条主脉，用笔要外实内虚，然后在一瓣主脉两侧和两瓣主脉一侧点出放射状斑点。待花瓣干后用重墨或胭脂加墨点蕊、勾蕊丝，略成弯曲状。

表现一簇花，要有聚散、藏露之分，花苞的颜色要重些，然后用汁绿或赭绿点花蒂。白花一般用勾染法，勾后圈染（画法同白梅花），其他色花画法相同，只是用色不同而已。

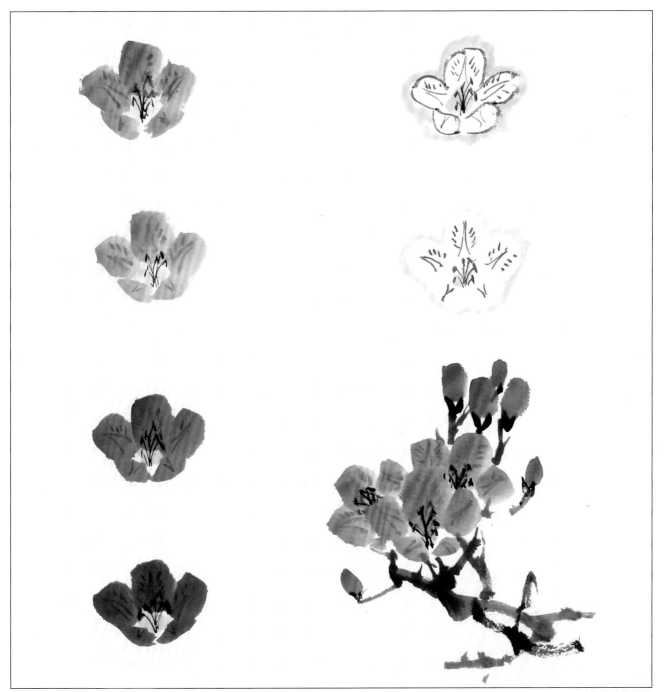

杜鹃花朵的画法

## 二、杜鹃花叶子画法

叶子为簇生，画时一组一组画，形如兰花，每组五六片叶即可。一组叶要有大小、长短、宽窄变化，叶子由外向里或由里向外画均可。要有浓淡、虚实、藏露变化。根据画面需要叶可用墨画，也可以用草绿、花青加墨画，待叶子半干时，只勾主筋即可。

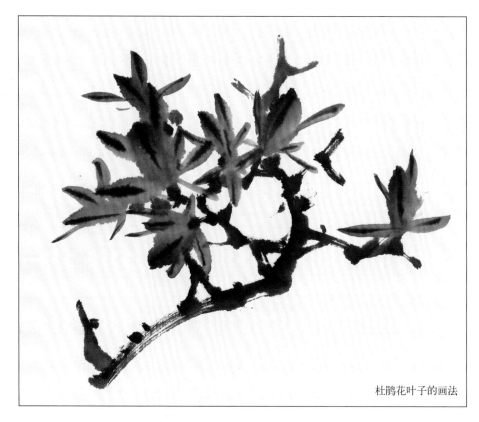

杜鹃花叶子的画法

## 三、杜鹃花枝干画法

因为杜鹃花是灌木，一般没有太大、太粗的枝干，画枝干时要用稍重一点儿的墨画，中侧锋并用，画出干湿变化（同梅花枝干泼墨画法）。要注意取势，穿插要有疏密变化，如画不加叶的映山红时，枝梢应密些，以衬托花朵。

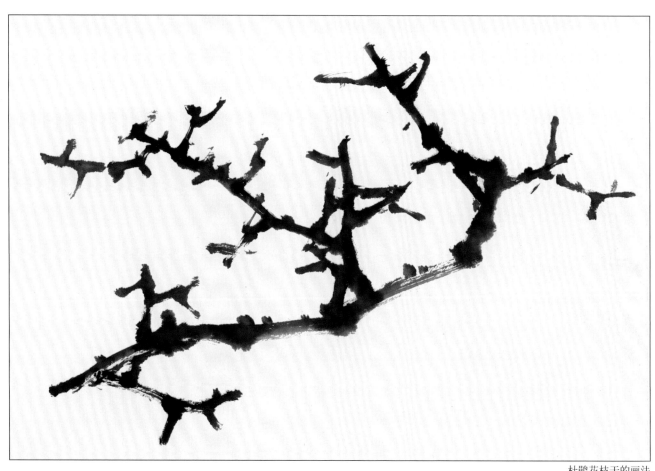

杜鹃花枝干的画法

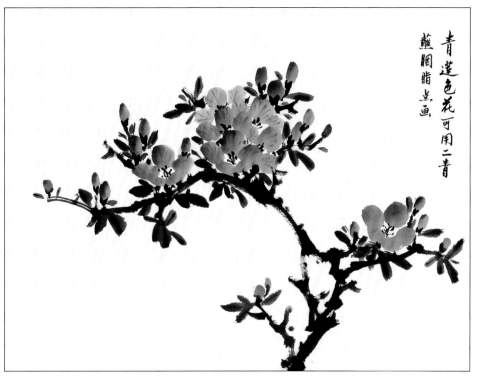

青莲色花可用二青
蘸胭脂点画

青莲色杜鹃花画法

画杜鹃花可只画花不画叶，枝梢加密些，以衬托出花朵使其更艳丽。

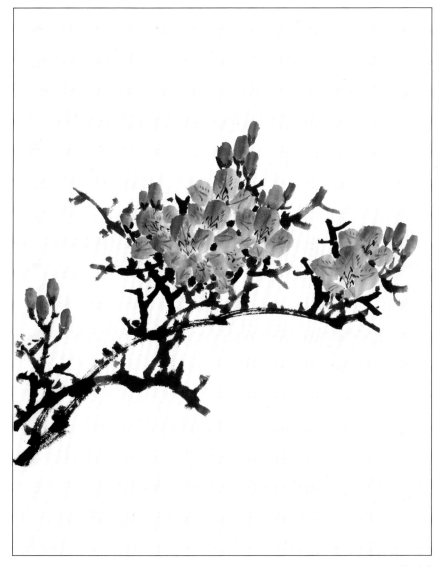

**杜鹃花创作步骤**

1.先画花。要分组画，组与组要有多有少，不可等量。

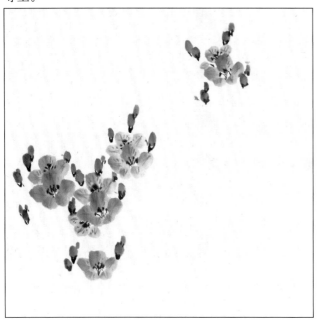

2.加枝。加枝要取其势，穿插要有疏密变化。

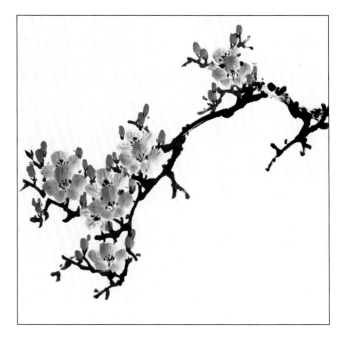

3.加叶。可多加，可少加，亦可不加。

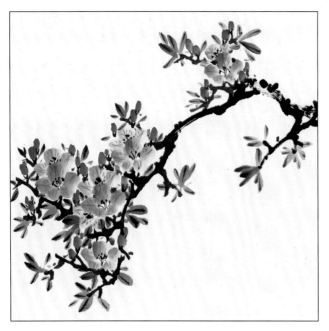

4整理。该增加处可增加，最后题款、盖章。

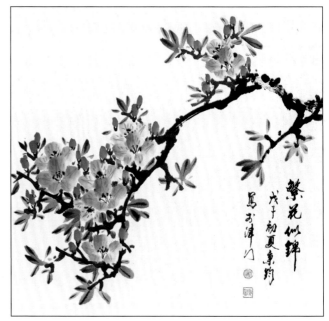

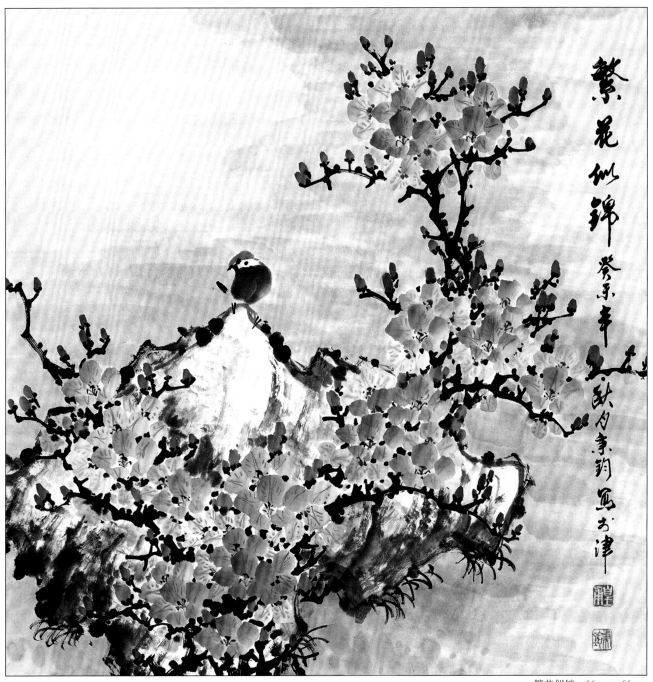

繁花似锦　66 cm × 66 cm

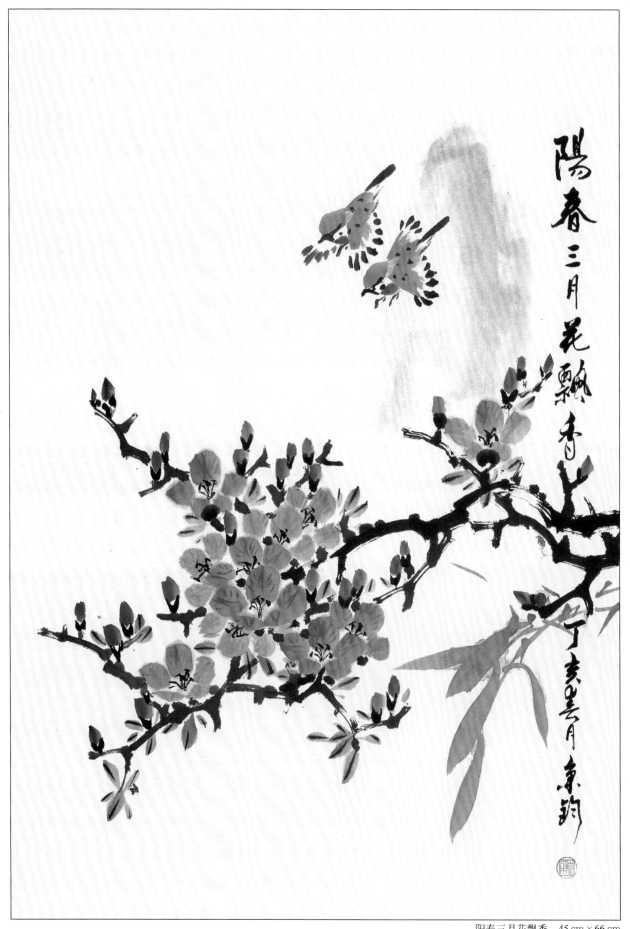

阳春三月花飘香　　45 cm × 66 cm

# 雏鸡画法

雏鸡是常画的题材，既可单独成画，亦可配画。雏鸡全身绒毛，十分可爱，躯干成一较大卵形，头部成一小卵形，造型关键在于解决头与躯干关系以及行、止动作变化与两腿的平衡。画时既可用墨画，也可用色画；既可以勾画，也可以点画。

画雏鸡通常多以点画，利用墨与宣纸的渗化，近似绒毛。

以中等羊毫笔在水中浸透调淡墨至笔根，笔尖蘸重墨，点头及两翅，然后笔尖稍蘸点水，将墨稀释一下。画躯干用笔要利索、肯定，不足可补笔，干后勾嘴、眼和爪。

以淡墨将两翅浓墨破开，画时不妨出点干笔，留点空白为妙。

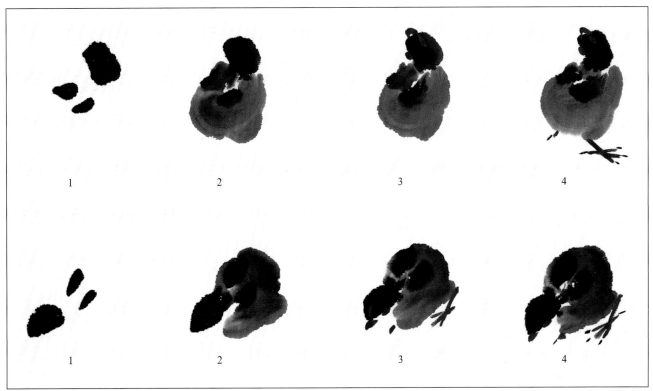

雏鸡画法步骤

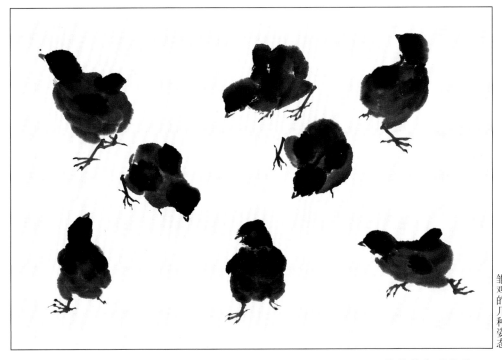

雏鸡的几种姿态

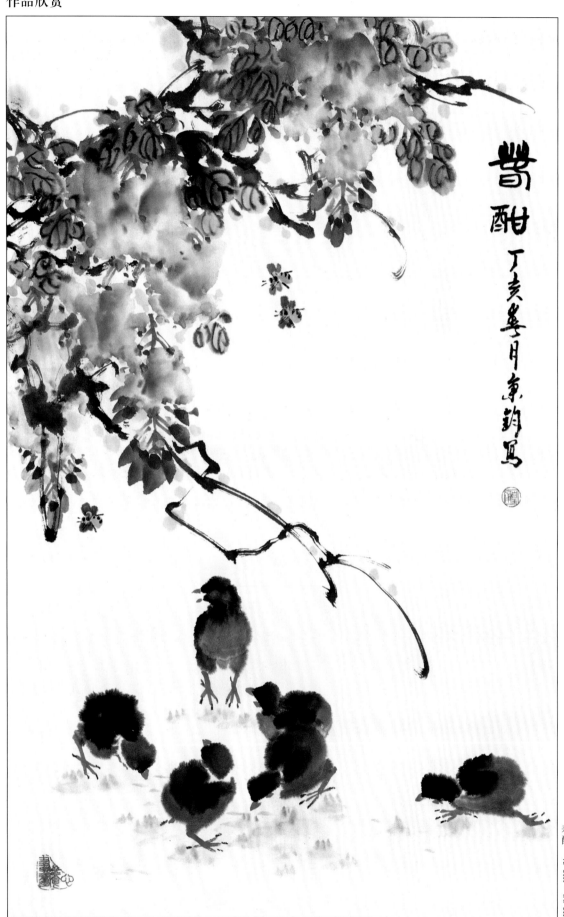

尝甜

丁亥年月秉钧写

春酣　45 cm × 66 cm

# 桃的画法

桃果常称寿桃，象征长寿。桃画送亲友以示祝寿。如和绶带鸟画在一起，称双寿图或多寿图，是花鸟画常画的题材之一。画桃画很少和桃花同时画，但可以配桃枝、桃叶，也可以画清供桃画。

## 一、果实画法

先将白粉、硃磦、石绿三色约各三分之一调成中和色。以较大羊毫笔浸水后蘸中和色至笔根，笔尖蘸曙红再蘸胭脂稍加调整，以笔尖着纸，接着将笔腹下按形成色块，再接着点第二笔、第三笔。点第四笔时可以往桃柄方向拖一下笔，使之形成桃的尖部和沟状，桃即成形。画时笔中水分略大些，要画出水分，不足时可以补笔，但不要重笔。桃尖色重，往下渐次过渡，桃尖不够重时，可以补点胭脂。

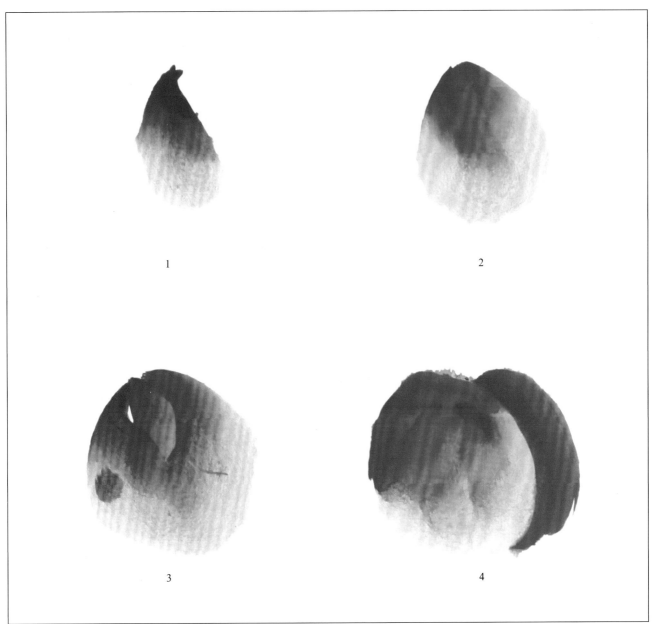

1    2

3    4

桃的画法

## 二、桃叶画法

桃叶长形有尖，有主脉和辅脉，老叶呈老绿色，互生；嫩叶呈浅绿透红色，簇生。一般果实快成熟时，嫩叶已不见，画桃花时多画嫩叶。

画桃叶可用墨画，亦可用草绿加墨或花青加墨画。用中等羊毫笔浸水后蘸墨或色一笔一叶。从根部至叶尖或从叶尖至叶根画均可。每片叶要注意浓淡变化。画组合叶时要注意前后叶的浓淡、多少、聚散变化，叶子的长短、宽窄、方向变化。叶画完后，趁湿用墨勾主脉、辅脉，要见"笔"，勾脉要随意些，甚至有的线条勾在叶外白纸上都可以，这样显得更活一些。

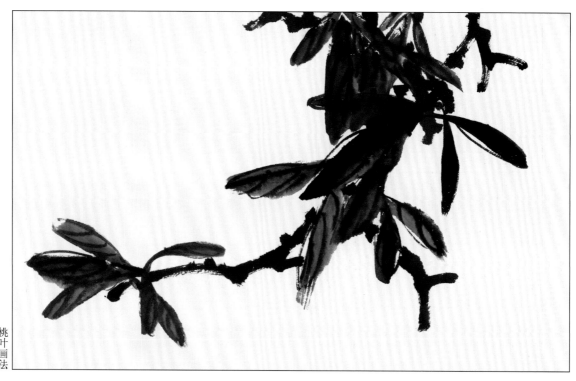

桃叶画法

## 三、桃枝画法

桃干有大、中、小干之分，写意画一般取其局部，可只画中小枝干，有时也可画大干。大干可以采用勾勒法画，中小枝干可以用泼墨法画。具体画法可参照梅花枝干画法。

枝干画法

**桃创作步骤**

1.先画果实。注意位置、多少和聚散，藏在叶后的果实可先画叶。

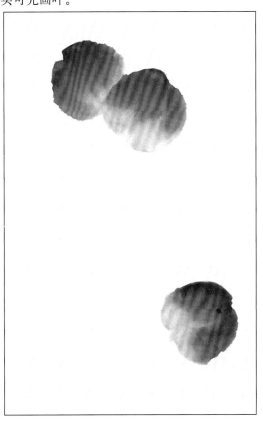

2.加叶。可分组画，注意多少、浓淡变化。

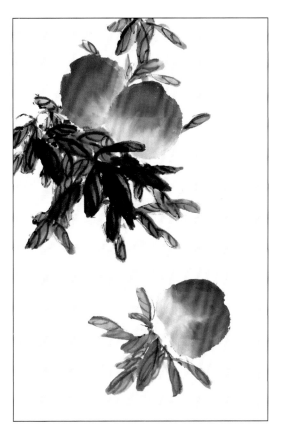

3.穿枝。将果和叶串起来，要得势。

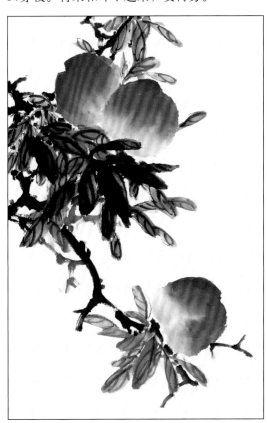

4.整理。加叶或加果，最后题款、盖章。

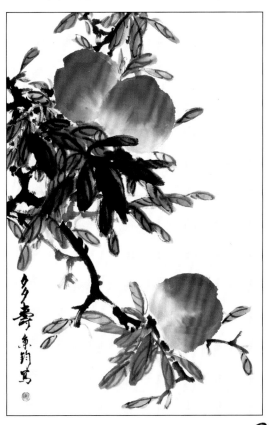

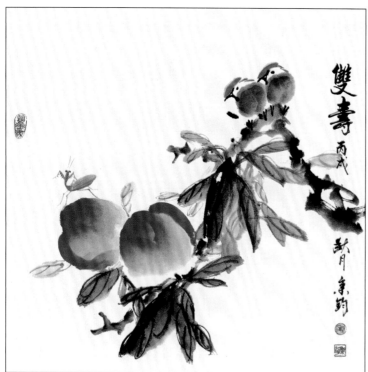

双寿　50 cm × 50 cm

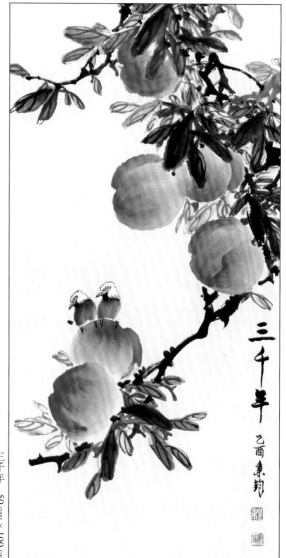

三千年　50 cm × 100 cm

双寿图 手書 章钧 其津法

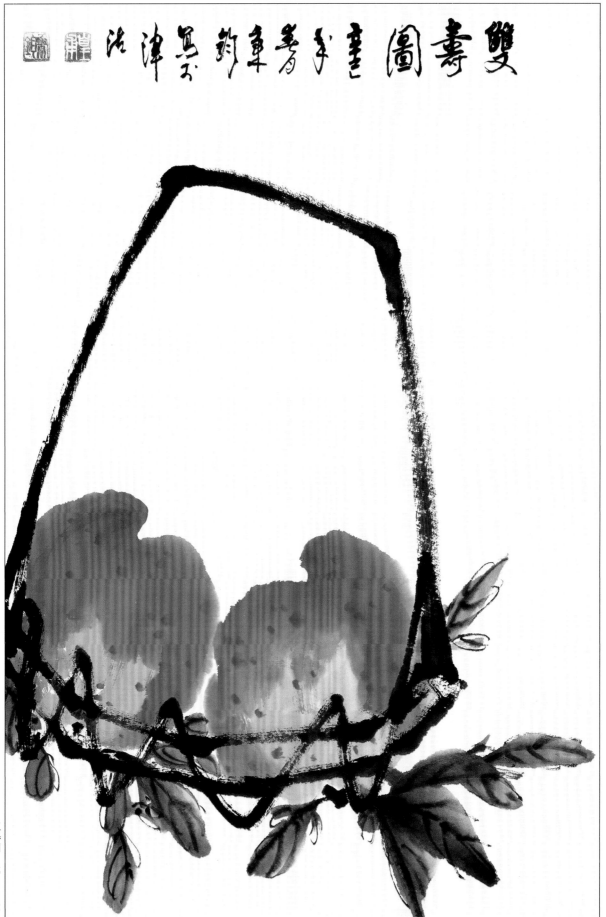

双寿图 45 cm×66 cm

# 桃花画法

桃花，木本花卉，属小型花，早春开花，花期10天至15天。花形是单瓣花，近似梅花，只是瓣稍尖一些。桃花开时，常伴有嫩叶出现。桃花可以单独成画。

桃花以粉色花居多，画时用大白云笔在水中浸透后蘸白粉至笔根，笔尖蘸曙红，再略蘸少许胭脂，点花瓣时不太需要藏锋，笔尖朝外直接向里点画，中间留出空白，以备点蕊。

桃花组合画时，可前浓后淡，亦可前淡后浓，要互相掩映，注意浓淡、聚散变化。点花苞时颜色略重些，点花蒂时用墨、用草绿色均可，点法基本同梅花。

画桃花画一般先画花，后画叶，最后穿枝。亦可先画花再穿枝，最后画叶。

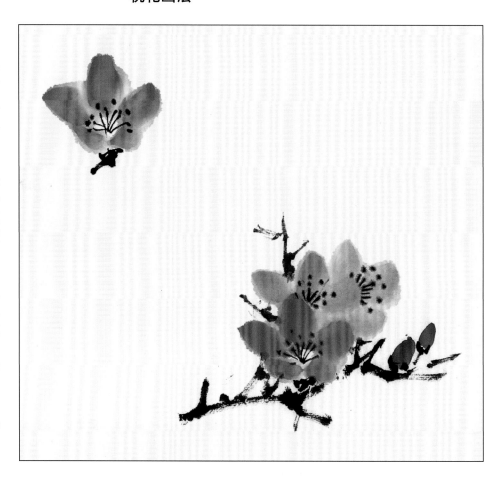

## 桃叶及桃枝画法

桃叶伴随桃花生出，嫩叶簇生，一簇五六片，从外向里、从里向外画均可。

画时用大白云笔先蘸草绿色至笔根，笔尖稍蘸红色，一笔一叶，注意大小、宽窄、长短、聚散变化。由于嫩叶较小，用墨只勾主脉即可。

桃枝一般用墨画，画法同梅花枝干。

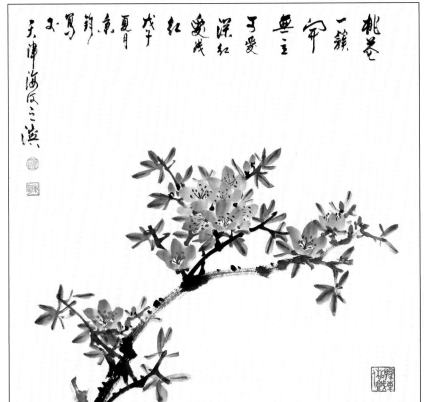

桃花一簇开无主　50 cm × 50 cm

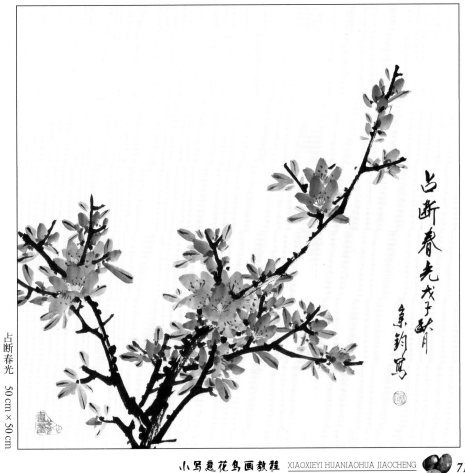

占断春光　50 cm × 50 cm

# 绶带鸟画法

红绶带鸟黑头红背，飞翔时长尾摇摆，姿态十分优美。因绶与寿同音，象征长寿，因此常为画家所描写。此鸟体形比麻雀略大，但尾很长，约为身体的一倍，头部有一撮冠羽。仍属小型鸟。

## 画法步骤

1.背部朝前绶带鸟的画法：先以重墨勾口缝，起笔略顿，再画上颚与下颚，上颚略宽，下颚略窄，在嘴斜上方勾眼；以重墨画头，近眼处要留出空白，接着画颈羽，要顺羽毛生长方向用笔，重墨点睛，以中墨画背并点复羽，重墨画飞羽，重墨点胸，再用淡墨勾腹部，用墨虚些；待背部干后，用重朱砂复点背部并画尾，点朱砂时要见"笔"，边要留出墨线；画尾时基本用两笔画出主尾，再适当添画侧尾，用笔不可太实。用重墨画爪，淡墨染嘴，淡赭染眼，可用白色染腹（也可不染）。

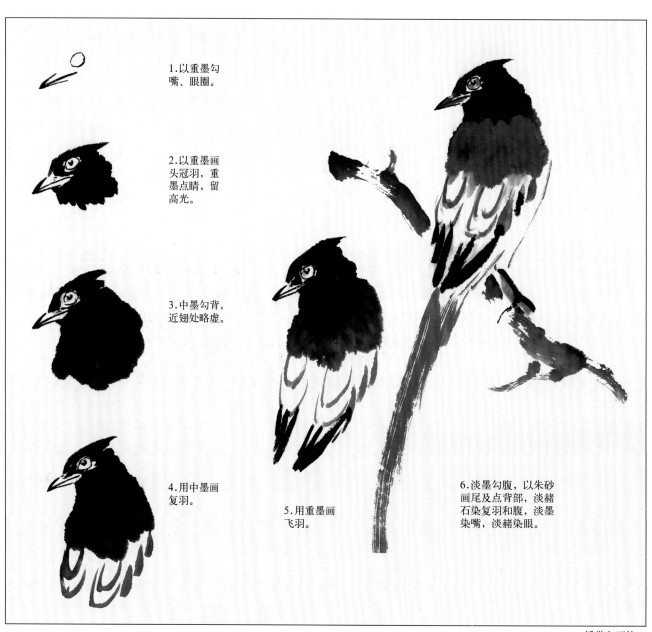

1.以重墨勾嘴、眼圈。

2.以重墨画头冠羽，重墨点睛，留高光。

3.中墨勾背，近翅处略虚。

4.用中墨画复羽。

5.用重墨画飞羽。

6.淡墨勾腹，以朱砂画尾及点背部，淡赭石染复羽和腹，淡墨染嘴，淡赭染眼。

绶带鸟画法一

2.腹部朝前绶带鸟的画法：先以同样的方法勾嘴、眼，重墨点颈部及胸部（重墨点胸部时要虚些），重墨点背部，用中墨画复羽，重墨勾飞羽，淡墨勾腹线，重墨画爪。待墨干后用重朱砂染背，淡朱砂画尾，淡墨染嘴，淡赭染眼。腹部可染白，也可不染。

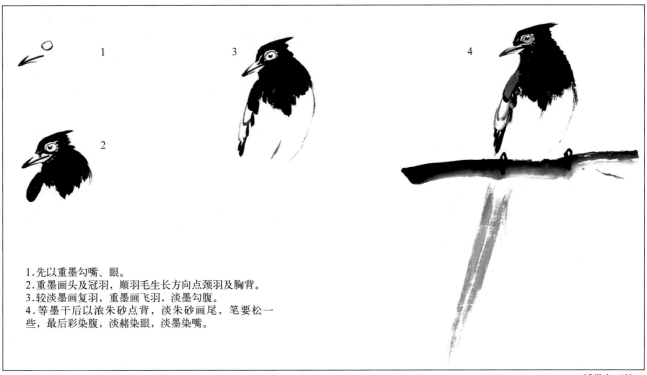

1.先以重墨勾嘴、眼。
2.重墨画头及冠羽，顺羽毛生长方向点颈羽及胸背。
3.较淡墨画复羽，重墨画飞羽，淡墨勾腹。
4.等墨干后以浓朱砂点背，淡朱砂画尾，笔要松一些，最后彩染腹，淡赭染眼，淡墨染嘴。

绶带鸟画法二

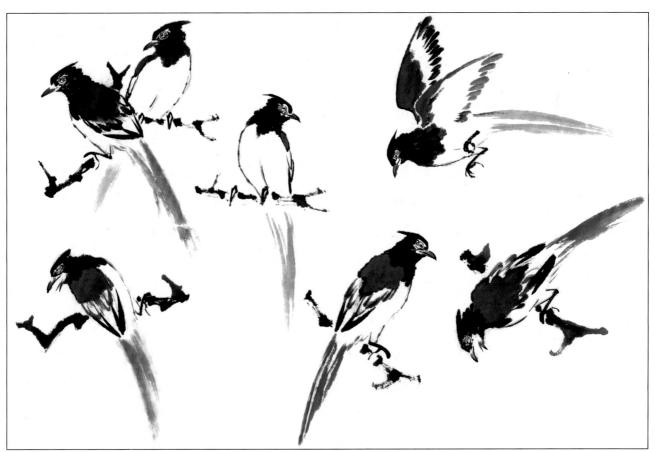

绶带鸟的几种姿态

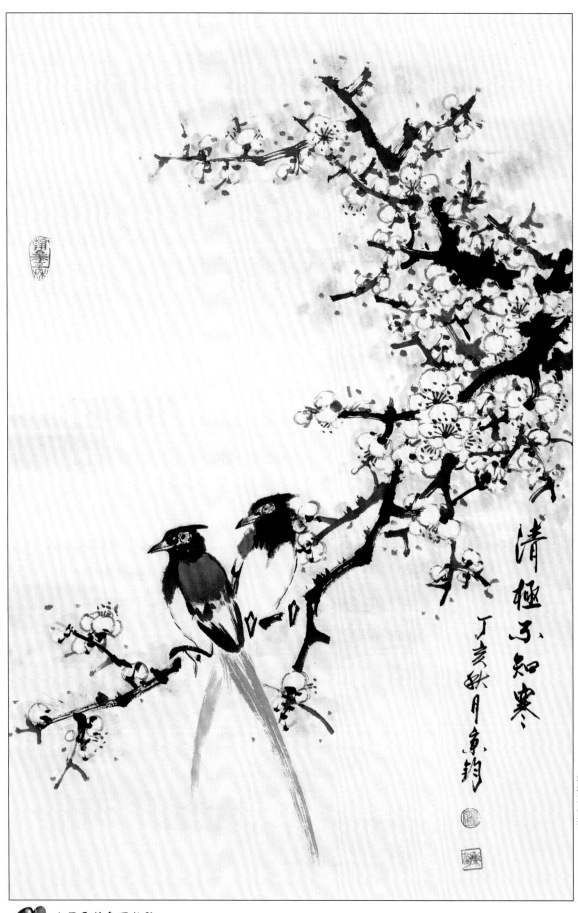

清极不知寒

45 cm × 66 cm

# 牵牛花画法

牵牛花亦叫喇叭花，为一年生草本花卉，靠缠绕他物生长，枝条较细，长约数米，叶三出（三裂）互生，叶端较尖。秋季开花，花序可着花一至三朵，花如漏斗状，顶端浅裂五片，实际是五瓣花，花有紫色、红色、蓝色、白色等，花萼五片，端尖。

## 一、牵牛花冠画法

用大白云笔尖蘸浅紫色至笔根，笔尖蘸深紫色稍加调整，先以侧锋拖笔画出前两瓣，再以侧锋卧笔依次画出后三瓣，要外实内虚，花心留空白。笔尖稍蘸水用淡紫色从上至下两笔画出花筒，用草绿色两至三笔画花萼。花蕊可用墨或胭脂加墨点五六点，干后用藤黄在点蕊处点一下，或用墨在花筒口处点一椭圆点亦可。

画牵牛花冠外缘应整中求变，可将花冠有意识地画得一边宽一边窄。蓝色花用石青调少许花青画，红色花用曙红，笔尖蘸胭脂画。

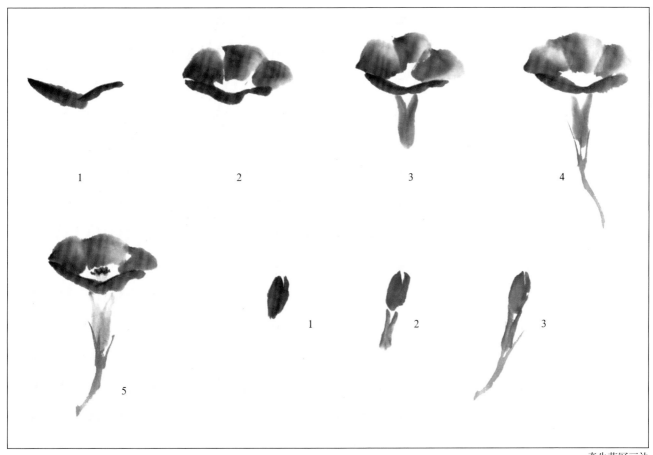

牵牛花冠画法

## 二、牵牛花叶子画法

牵牛花叶为三出叶，可先画中间一片，侧锋卧笔，一笔或两笔完成，应宽而略长；再画出左右各一片，每片一笔完成，要短一些、窄一些。叶画好后，趁湿用重墨只勾每片叶的主叶脉。叶子颜色可用墨画，也可用色墨结合画。要注意叶的形和色的浓淡变化。

叶子组合时，叶与叶之间要有大小、虚实、疏密的变化。

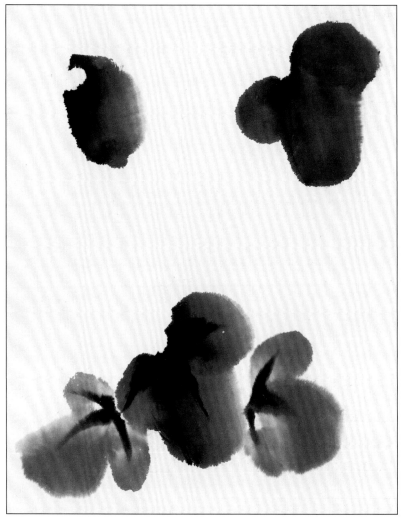

## 三、牵牛花蔓画法

牵牛花蔓是草本，较细，用笔以中锋为主，要流畅，还应有曲直、长短、聚散、粗细等变化才显生动。

花蔓可用墨画，也可用草绿色画，要由画面需要来定。

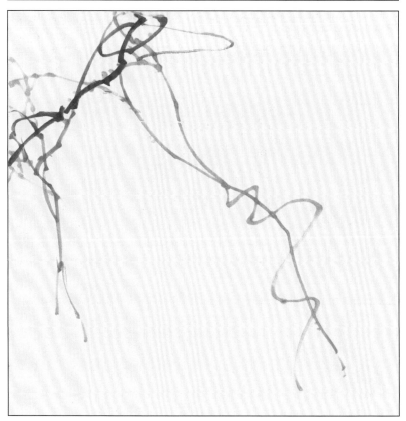

**牵牛花创作步骤**

1.先画叶。要分组画，注意多少、浓淡、大小、聚散变化。

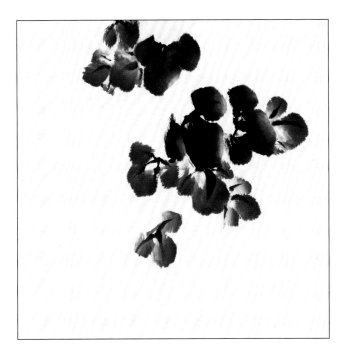

2.加花。也应分组，要有多少、聚散变化。

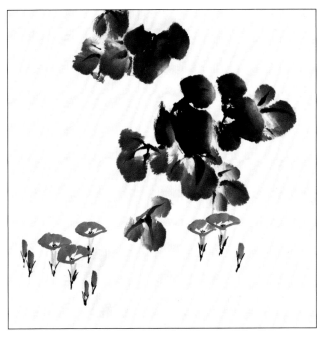

3.穿蔓。要得势，将花和叶统一起来。

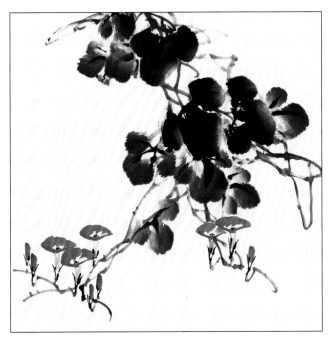

4.整理。要进一步完整画面，最后题款、盖章。

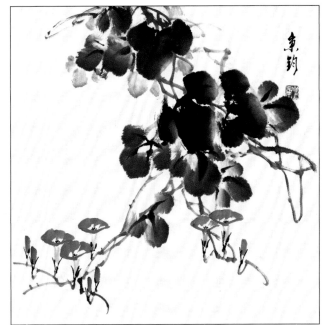

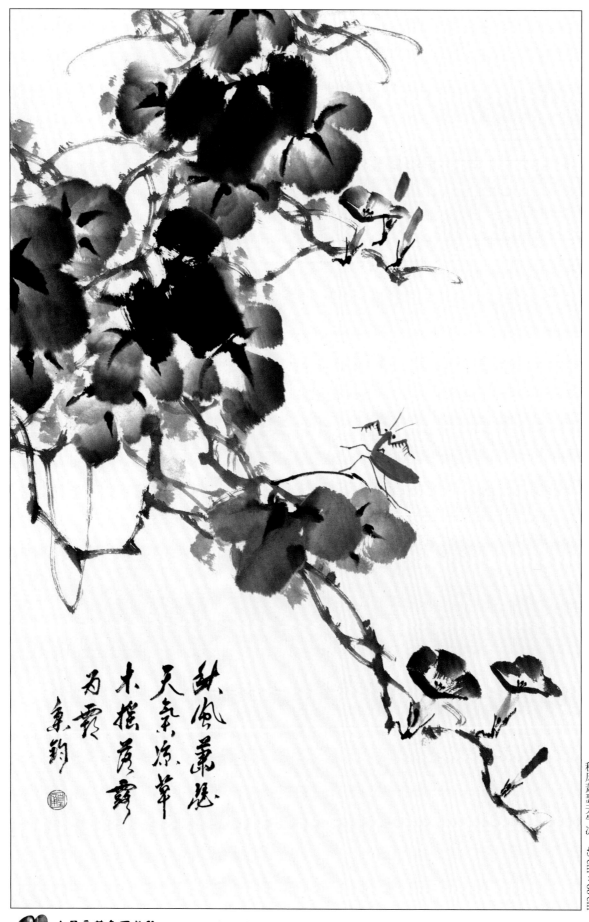

秋风萧瑟天气凉　45 cm×66 cm

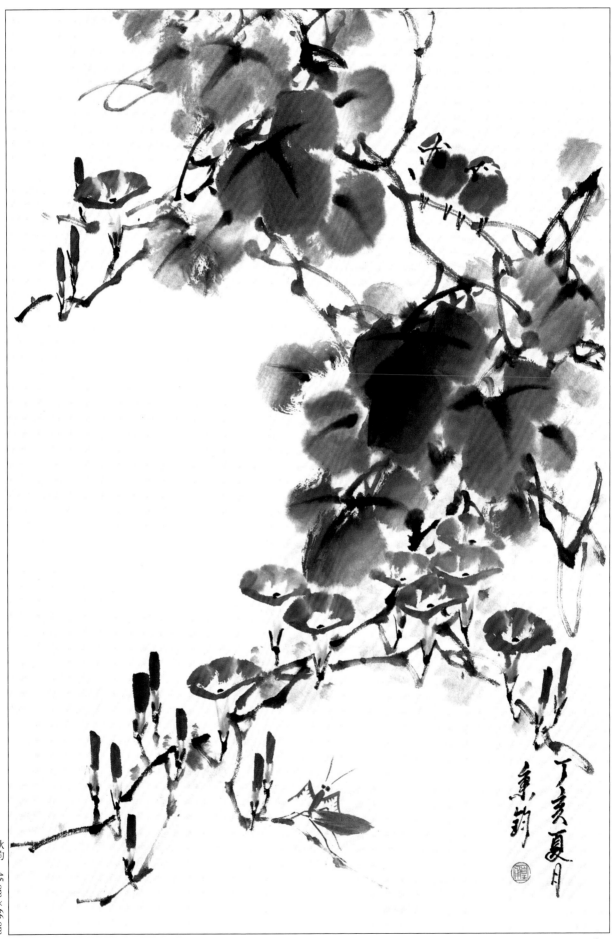

秋韵　45 cm×66 cm

# 藤萝花画法

藤萝属豆科，蔓生，落叶木本花卉。茎靠攀缘他物盘曲回绕生长，粗茎似老树干，表皮纵向裂纹，深赭褐色。4月、5月开花，花冠如飞碟，又似扁豆花。春末随叶出花轴，下垂，自上而下开花，花有紫色、白色、蓝色，常见的是紫色，每串几十朵不等。其叶为互生羽状复叶，七片至13片不等，单叶为卵形，边缘为锯齿状。

藤萝为画家们常画的题材，既可以单独成画，也可为其他花卉配画。

## 藤萝花朵画法

1.将大白云笔先用清水浸透，蘸白粉至笔根，笔尖再蘸紫色（花青加胭脂），在纸上左或右转动点出大瓣。注意由于花的俯仰、正侧变化，点出的花瓣应有大小、浓淡变化。

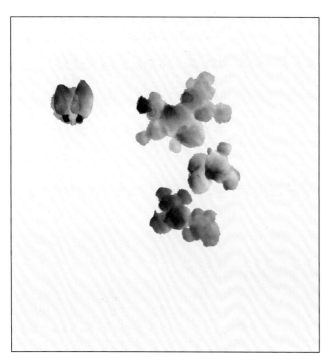

2.点时要有聚散，适当留空白，注意花形美，外沿不能太平齐。用重紫色点花苞，点时有大有小，有聚有散，有前有后。

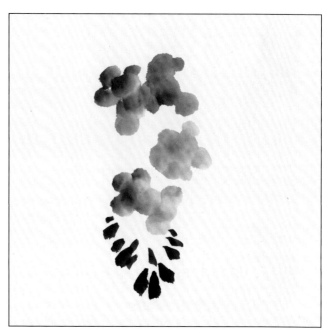

3.用重紫色点花的两小瓣，点时要随意，不要平均。用小笔蘸草绿色穿花梗，注意疏密变化，用笔要有力度。

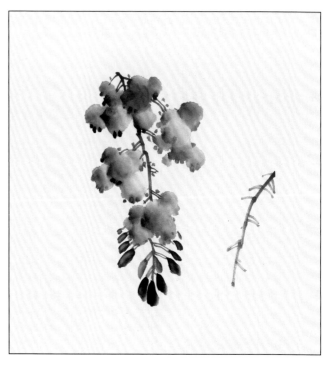

4.用重紫色或胭脂点花蒂，全开花也可适当点一些，要注意聚散，不可太平均。

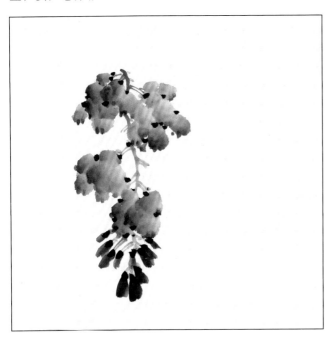

蓝色花可用二青做基本色，笔尖蘸花青点，点法和紫花相同。

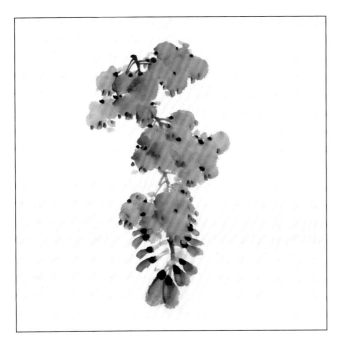

5.用藤黄点蕊，蕊在花的四瓣中间，但点时不可太具体，随意些，意到即可。

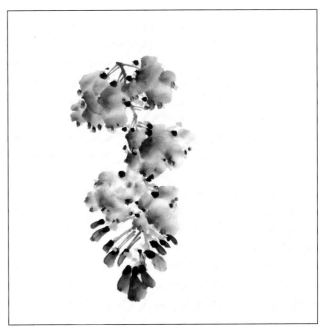

白色花一般用勾法，先以勾线笔蘸淡墨用草勾法勾出花瓣，用笔要灵动，多用侧锋，要勾得干一些、毛一些为好，勾出的花瓣要有大小、聚散变化。用重紫色或胭脂色点蒂，藤黄点蕊，方法与紫花相同。最后以淡草绿、淡花青或淡赭石圈染花四周，即为白花。也有用白粉点染的，但不要全染，有的染着，有的染不着为好，还应注意白粉不要压墨线。

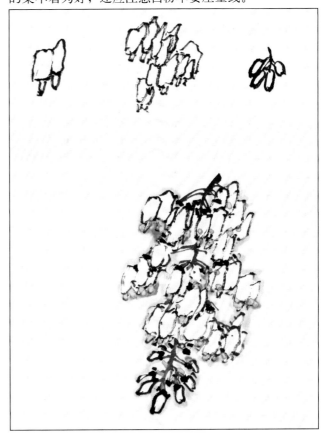

藤萝叶为羽状复叶，用勾法、点法均可，要根据需要而定。

画叶时不要死板，多画少画都无所谓，且写意画不表现其锯齿状。叶可用墨画，也可用色画，点叶时一笔一叶，要注意浓淡、聚散变化。

勾叶脉可以只勾主脉，也可以主脉、辅脉都勾。

勾叶时基本上两笔一叶，可圈染成白叶，也可填色，填色时不要填死，留些空白倒显得活一些。

叶组合时，要敢往一起堆，叶碎要往整处画，要注意浓淡、聚散变化。嫩叶用草绿色画时，笔尖可蘸点红色。

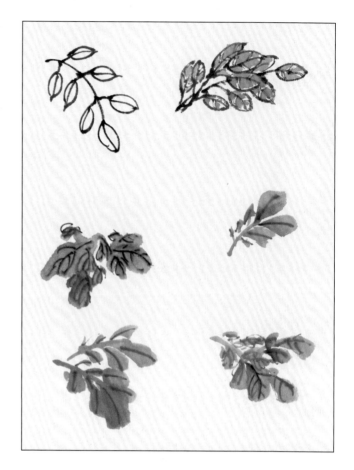

藤萝枝干的画法：以草书入画，具体可参照葡萄枝干的画法。

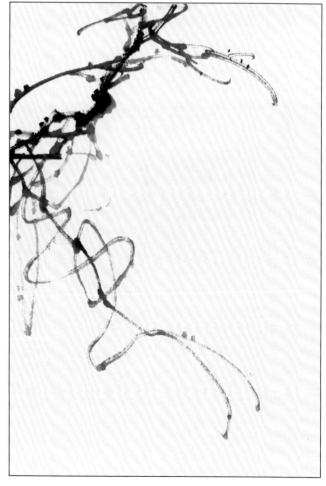

**藤萝花创作步骤**

1.先画花。可分组画，不可等量。

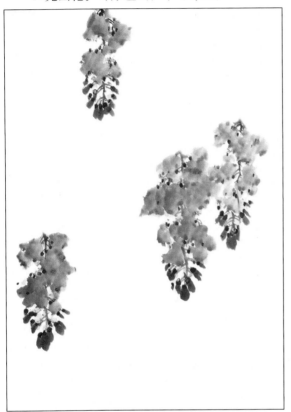

2.加叶。不可太多。

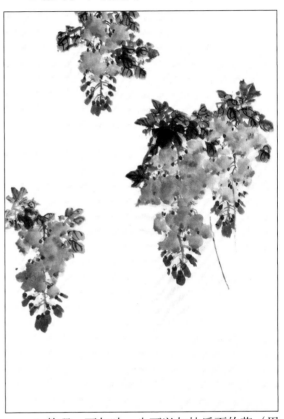

3.穿枝。将花和叶串起来，要得势。

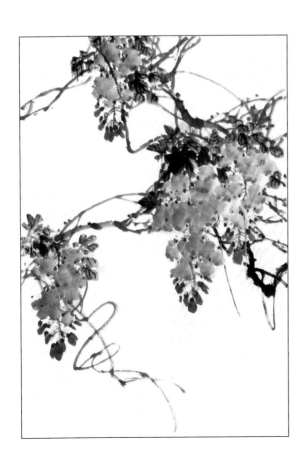

4.整理。可加叶，也可以加枝后面的花（用色要淡），或适当加一些淡墨枝干，需要时加鸟、加草虫均可，最后题款、盖章。

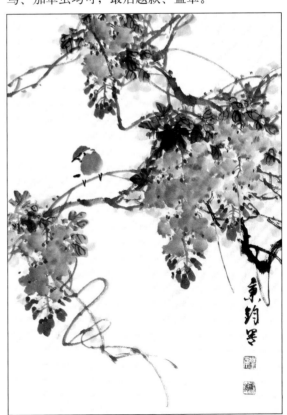

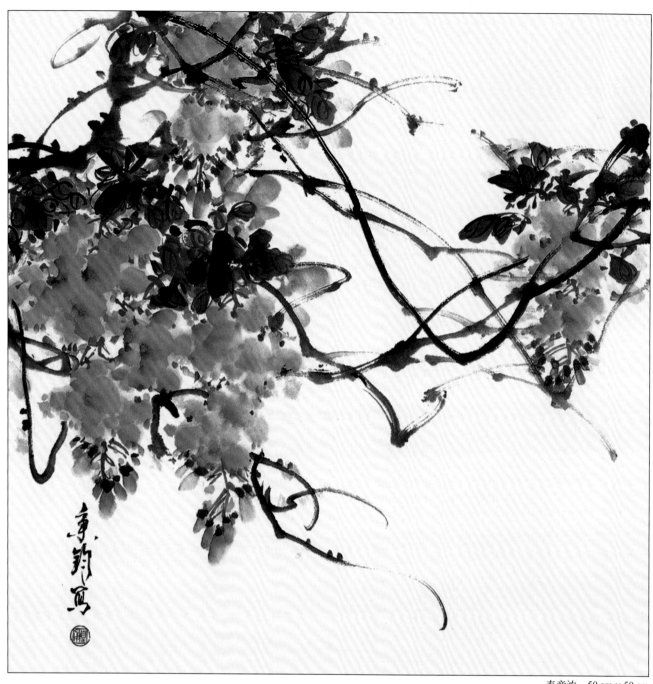

春意浓　50 cm × 50 cm

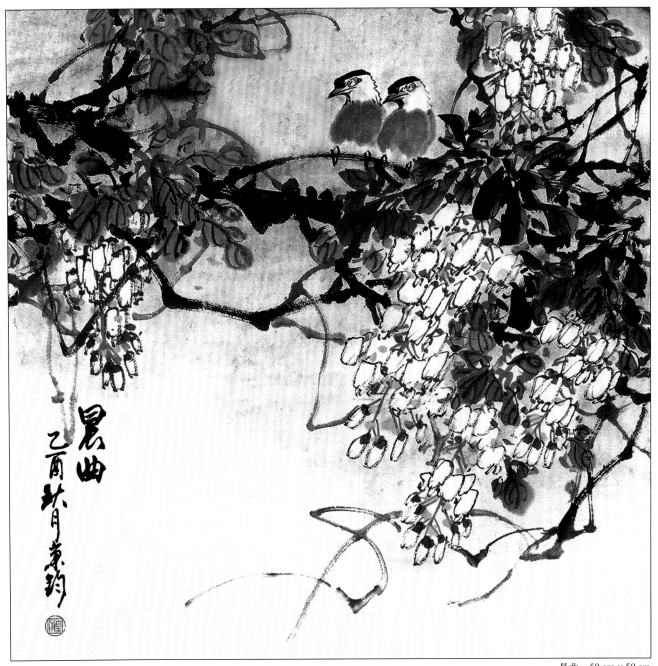

晨曲　50 cm × 50 cm

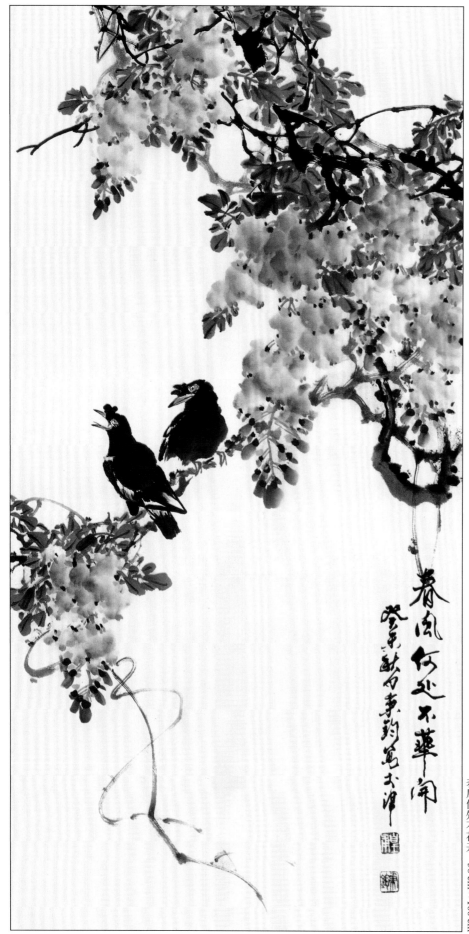

春风何处不花开　50 cm×100 cm

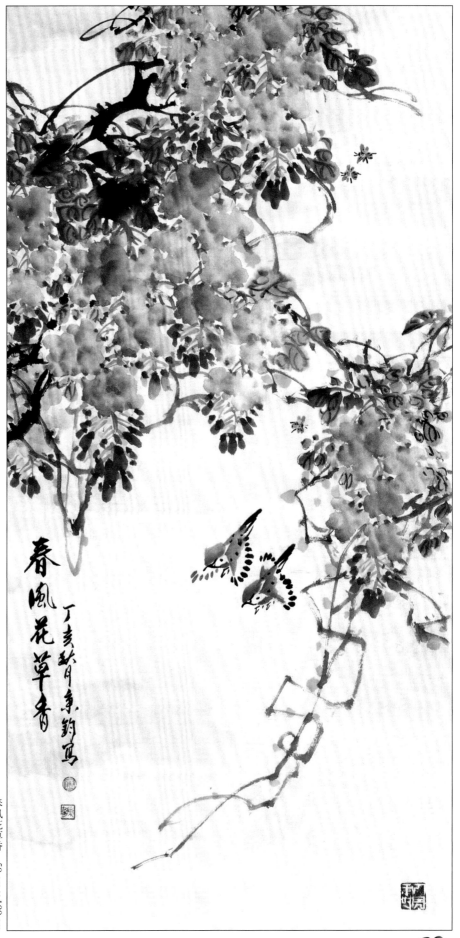

春风花草香

50 cm × 100 cm

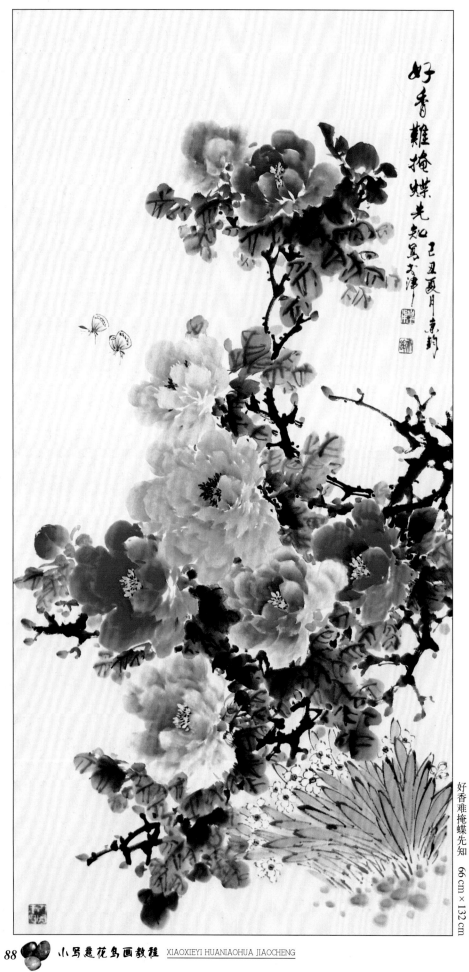

好香难掩蝶先知
66 cm × 132 cm

小写意花鸟画教程 XIAOXIEYI HUANIAOHUA JIAOCHENG